L'Etat Des Arts, En Angleterre

Jean Andre Rouquet

L'ETAT

DES

ARTS,

EN ANGLETERRE.

Par M. Rouquet, de l'Académie Royale de Peinture & de Sculpture.

A PARIS,

Chez Ch. Ant. Jombert, Imprimeur-Libraire du Roi en son Artillerie, rue Dauphine.

M. DCC. LV.

Avec Approbation & Privilege du Roi.

A MONSIEUR
LE MARQUIS
DE MARIGNY,

Confeiller du Roi en fes Confeils,
Directeur & Ordonnateur Général
de fes Bâtimens, Jardins, Arts,
Académies & Manufactures.

MONSIEUR,

Je croirois abufer de la permif-
fion que vous avez daigné m'ac-

corder de vous préfenter ce petit
ouvrage, fi je me livrois trop à ce
que l'occafion & mes fentimens
pourroient me fuggérer. Je fçais
qu'une des abfurdités des mœurs
de notre tems, ne permet pas que
l'on convienne de bonne foi d'une
vérité flateufe ; je fçais auffi que
la difficulté de faire accepter la
louange, augmente toujours à pro-
portion de ce qu'elle eft plus mé-
ritée.

Il eft néanmoins, Monfieur,
certaines bonnes qualités qui fe
décelent trop pour qu'on puiffe fe
défendre de les poffèder. Tel eft
l'art aimable d'obliger que vous
exercez fi fupérieurement. Telle
eft encore la finguliere pénétra-
tion avec laquelle vous fçavez fi

judicieufement apprécier les hom-
mes , les ufages & les talens. Mais
la facilité de faire un éloge en fui-
vant fes fentimens me meneroit trop
loin , mon filence annoncera mieux
mon refpect. Je fuis ,

MONSIEUR,

Votre très - humble & très - obéiffant
ferviteur,

ROUQUET.

PRÉFACE.

JE ne prétens faire ici ni
l'éloge , ni la censure des
Anglois. Les discours exa-
gérés que tiennent en fa-
veur de l'Angleterre tant
de gens qui la connoissent
peu , particuliérement sur
l'article des Arts, & ce que
disent à son desavantage tant
d'autres qui la connoissent
encore moins, ont donné
lieu à cet ouvrage.

Je me borne à décrire
impartialement l'état où sont

PRÉFACE.

aujourd'hui quelques Arts chez les Anglois, autant qu'un séjour de trente ans parmi eux, peut m'avoir mis en état de le faire.

TABLE
DES CHAPITRES.

TABLE.

L'ETAT
DES ARTS,
EN ANGLETERRE.

LA divifion inégale des biens
doit être auffi ancienne que la
rufe , la fraude & la violence. Il
y a eu des tems affreux d'igno-
rance & de barbarie , où l'on
ne connoiffoit de loix que cel-
les de la force : l'appanage or-
dinaire de la foibleffe étoit l'in-
digence & l'efclavage, & l'on
peut croire que, quelque vio-

lent que fût cet état, il a fub-
fifté long - tems parmi les hom-
mes. Mais comme tout ce que
nous connoiffons tend fans ceffe
à l'équilibre, ceux que la for-
ce opprimoit chercherent les
moyens de compenfer leur foi-
bleffe, & d'échapper aux horreurs
de l'indigence. Le travail & l'in-
duftrie développerent chez les
pauvres, chez les efclaves, des
talens auxquels leurs maîtres, nés
pour ne rien faire & pour ne rien
fçavoir, n'auroient jamais penfé.
Ces talens produifirent cent cho-
fes néceffaires à la vie; l'efclave
qui s'en trouva en poffeffion, en
acquit un peu plus d'indépen-
dance, & le falaire qu'il parvint
à exiger de fon travail, contribua

à rendre la division des biens un peu moins inégale.

Rien n'étoit si louable que les efforts par lesquels ces hommes industrieux devenoient à la fois si utiles & à eux - mêmes & à la société. Ne croiroit-on pas qu'ils alloient être honorablement distingués de ceux qui , par leur ignorance & par leur oisiveté, lui étoient à charge ? Non , ils demeurerent dans le mépris, & celui qui , sans leur secours, eût continué d'aller nuds pieds , les traita avec sa hauteur ordinaire.

Les différentes productions de l'industrie & du travail s'accumulerent, il y en eut de reste , quelqu'un les acheta à bas prix pour les vendre chérement en d'autres

lieux où elles étoient moins com-
munes , ou bien l'on en fit l'é-
change contre d'autres objets que
ces lieux produifoient plus abon-
damment. Le commerce prit naif-
fance , on répéta les voyages lu-
cratifs , on fit des monopoles , on
apprit à déguifer les défauts des
marchandifes, on n'épargna rien
pour en diminuer le prix intrin-
feque , & pour en augmenter la
valeur apparente; on s'enrichit;
on traverfa les mers pour cher-
cher de nouveaux objets de tra-
fic , on acheta jufqu'à des hom-
mes. Tant de différentes acquifi-
tions épuiferent l'or des Mar-
chands, ils eurent recours au cré-
dit : alors plus de bornes dans les
entreprifes , quelque douteux que

pût être leur fuccès, on ne rifquoit
que le bien des autres : on put
même, dans certaines occafions,
l'expofer & le perdre impuné-
ment. Le Commerce eut fes
mœurs & fes loix particulieres
que l'indulgence réciproque des
commerçans leur dicta, elles pour-
voyoient fuffifamment à leur fûre-
té. Les Princes fages en firent qui
pourvurent à l'intérêt public ; tel-
les font les Ordonnances nom-
breufes de plufieurs de nos Rois, &
fur-tout celles de Louis XIV.

Ce n'étoit pas affez que l'ava-
rice dirigeât ainfi les hommes,
il fallut que l'envie s'en mêlât :
les gens de métier, de trafic, &
même d'arts s'érigerent en com-
munautés ; ils obtinrent des pri-

vileges exclufifs ; on fut contraint
de n'employer parmi les gens de
métier que ceux qui avoient eu
les moyens de fe faire agréger :
l'émulation ceffa, ou fut extrême-
ment ralentie. En vain un génie in-
ventif feroit une découverte inté-
reffante pour fa profeffion, s'il n'eft
pas membre d'une communauté,
il eft rejetté. Le talent fupérieur
qu'il poffède, au lieu de lui procu-
rer une récompenfe proportion-
née, l'expofe à une perfécution
cruelle ; le bien public réclamoit
ce talent , l'intérêt de quelque
particulier le prohibe.

Une nation bien inftruite de
tout ce qui peut contribuer à
l'accroiffement du commerce, &
à la perfection des manufactures,

vient d'épuifer en vain tous les argumens que la raifon peut fournir en faveur de la fuppreffion des priviléges exclufifs dont jouiffent les communautés : car en Angleterre, comme ailleurs, elles ne fubfiftent qu'en pure perte pour la fociété.

Le plus grand bien que la févérité des loix de communauté ait peut-être jamais produit, eft le glorieux établiffement de l'Académie royale de Peinture & de Sculpture, à Paris, auquel elle donna lieu en 1640. La févérité de ces loix contraignit quelques Artiftes moleftés à implorer la protection du Roi ; c'eft à l'abri de cette glorieufe protection qu'ils exercent paifiblement leurs talens au-

jourd'hui , & qu'ils jouiſſent ſi ho-
norablement des bienfaits & des
diſtinctions que Sa Majeſté dai-
gne accorder à leurs efforts , &
que leur aſſûre la main judicieuſe
& chérie dont elle a fait choix
pour les diſpenſer.

Pluſieurs Nations s'étoient déja
enrichies par le commerce , ſans
que les Arts leur fuſſent, pour
ainſi dire , encore connus. Le com-
merce , né du beſoin , n'inſpiroit
que l'économie & le deſir d'accu-
muler : il enrichiſſoit , ſans les po-
lir , les peuples qui le cultivoient ;
il mettoit entr'eux beaucoup de
correſpondance & peu de ſociété ;
il les raſſembloit ſans les unir ; au
contraire il accoutumoit les hom-
mes à la défiance & à la diſſimu-

lation. Toujours accablés d'affai-
res d'intérêt, il ne reſtoit aux
commerçans ni aſſez de loiſir pour
cultiver les Arts peu lucratifs, ni
aſſez de ſentiment pour jouir de
leurs productions; les Arts ſédui-
ſent davantage ces ames, pour
ainſi dire, paſſives & fatiguées
de leur inaction, que des plaiſirs
tranquilles peuvent ſeuls retirer
de l'indolence, & dont les facul-
tés aſſoupies ne ſe réveillent qu'à
la voix de la volupté.

Il ſemble d'ailleurs que l'eſprit
de commerce & l'eſprit des Arts
aient deux ſources tout-à-fait dif-
férentes.

La mémoire eſt peut-être aſ-
ſez également diſtribuée à tous les
hommes : mais ils poſſedent le

A v

jugement & l'imagination , ces
deux autres facultés de l'enten-
dement humain, avec moins d'é-
galité , & cette inégalité eft auffi
fouvent nationale que perfonnel-
le. Les hommes qui ont en par-
tage une imagination active &
brillante , font peu propres à des
calculs foutenus , à des combi-
naifons triftes des différentes cir-
conftances qui pourront rendre
une affaire ou lucrative , ou rui-
neufe.

Les hommes chez qui le ju-
gement fe trouve fupérieur à l'i-
magination , font peu propres à
leur tour aux beaux Arts ; tou-
jours la mefure ou la balance à la
main , ils veulent que tout ce qui
les environne puiffe foutenir le

calcul, & soit susceptible de dé-
monstration. Cette rigueur géo-
métrique, si convenable au com-
merce, étouffe le génie des Arts,
& guérit de l'heureux délire qui
doit présider à leurs productions.
Il étoit donc naturel, par exem-
ple, que les Anglois s'occupas-
sent principalement de Géomé-
trie, de Méchanique, & de com-
merce, & les François & les Ita-
liens principalement des Arts.

Le commerce ressemble beau-
coup à ces jeux intéressés où tout
se traite avec la derniere rigueur,
où les meilleurs amis sont conve-
nus de se dépouiller mutuelle-
ment sans scrupule & sans misé-
ricorde, en observant d'ailleurs
avec beaucoup de fidélité les loix

que ces jeux impofent. Le joueur,
ainfi que le commerçant, eft fujet
à regarder comme peu utile à la
fociété celui qui ne s'occupe pas
entierement du talent & de l'ef-
poir de gagner. Il eft vrai que le
jeu n'eft regardé que comme un
amufement , & il faut lui laiffer
cette appellation favorable , de
peur qu'une autre, mieux appro-
priée, ne fît rougir la foule de
ceux qui , peut-être , ne jouent
perpétuellement que parce qu'ils
s'imaginent que tout le monde re-
garde le jeu comme un jeu.

Qu'il me foit permis de faire
obferver ici, avant que de quit-
ter ce fujet , que les jeux de tous
les animaux ne font que des exer-
cices & des répétitions badines ,

mais importantes pour eux, des
actions qui feront les plus férieu-
fes de leur vie, de forte qu'il ne
manque à ces jeux qu'un motif
plus intéreffant pour ceffer d'être
jeux.

Tous les animaux qui doi-
vent vivre de chaffe s'y exercent
naturellement entr'eux, par des
courfes & des luttes feintes qui la
repréfentent : ceux qui, de leur
nature, ne font ni chaffeurs, ni
voraces, s'exercent à fuir ou à
fe défendre, & tous s'exercent
au combat. Il eft affez déplora-
ble de voir ainfi la nature entiere
fe préparer à fe nuire, & n'avoir
pas d'amufement plus agréable que
celui de s'y exercer. Il feroit bien
humiliant pour l'humanité fi les

jeux d'intérêt, dont presque tout
le monde s'occupe , étoient aussi
un exercice des actions auxquel-
les la nature nous a destinés. Re-
venons aux facultés de l'entende-
ment humain.

L'exercice du jugement rend
sans doute les hommes plus rai-
sonnables , mais on peut abuser
de tout ; on peut raisonner trop ,
on peut aussi s'en applaudir trop ,
& à force d'être content de soi
sur l'article de la raison, mépriser
tout ce qui ne paroît pas exacte-
ment raisonnable ; quand cela ar-
rive, on contracte un ton de sé-
vérité qui détruit les liens de la
société ; nous l'évitons , elle nous
fuit, on s'obstine à raisonner,
mais on raisonne seul, la tristesse

& l'humeur s'emparent de l'ef-
prit , & rempliffent le cœur d'u-
ne amertune funefte; l'ennui , le
dégoût de l'exiftence même , fur-
viennent. C'eft trop faire pour
une de nos facultés , que de lui
facrifier toutes les autres.

Ceux d'entre les hommes qui
fe livrent davantage à leur ima-
gination paroiffent peut-être trop
diffipés & trop frivoles ; mais
ils font contens , on l'eft d'eux ,
leur commerce eft plus agréable,
leurs mœurs font plus douces ,
plus liantes & plus flateufes, ils
font de la raifon l'ufage qu'on en
doit faire; ils raifonnent auffi, mais
ils n'en font point affligés , ils cher-
chent de l'amufement par-tout,
& prefque tout les amufe ; c'eft en

conféquence de cette heureufe difpofition qu'ils cultivent les Arts, ou qu'ils les protégent. L'amour des Arts bannit la férocité naturelle à tous les hommes, & il y en a peut-être plus ou moins dans une nation à proportion des progrès qu'ils ont fait chez elle.

Si le fuperflu fit naître les Arts, le fentiment les a cultivés, ils ont toujours fuivi plus ou moins les fiécles éclairés. A mefure que les hommes fe font affranchis de l'ignorance & de la crainte, à mefure qu'ils ont rougi d'avoir pû s'attrouper fans néceffité pour dépouiller ou détruire des hommes, & qu'ils ont commencé à croire que la violence & le meurtre étoient des crimes, ils ont cultivé

les Arts; les mœurs se font adou-
cies, les amusemens innocens &
tranquilles ont succédé aux ac-
tions éclatantes d'injustice & de
cruauté, & le goût des Arts chez les
Roïs a toujours annoncé depuis le
bonheur & la gloire des plus beaux
regnes. Le goût de l'Architecture,
qui embrasse, qui suppose celui
de tous les autres Arts, décore
les Etats, occupe les peuples,
procure leur bien être, éleve des
monumens non suspects de la ma-
gnificence, de la bonté, & par
conséquent de la grandeur des
Rois. Jouissons du bonheur de
vivre dans des tems, dans des
lieux où, on ose le dire, rien n'est
véritablement grand que ce qui
est bon.

L'Angleterre, long-tems déchirée par les factions, ne s'occupoit qu'imparfaitement de la culture de ses terres fertiles, & du travail de quelques mines ; l'extrême activité de ses habitans ne s'appliquoit qu'à la guerre qu'ils se faisoient entr'eux, & qu'ils portoient quelquefois chez leurs voisins : malheureux esclaves de leurs chefs différens, ils en étoient aussi perpétuellement les victimes, ainsi que de l'ignorance & de la superstition la plus marquée. Successivement en proie à l'ambition des Romains, des Danois, des Saxons, des Danois encore, & puis des Normands, on ne voyoit en Angleterre qu'un mélange informe de toutes ces nations. Mais le

climat les naturalifa bientôt; l'amour des Sciences, qui eft une paffion naturelle aux habitans de cette ifle charmante, fubfifta toujours : les nuages épais, dont la tyrannie, la révolte & la fuperftition la couvrirent tour à tour, ne purent ni éteindre, ni éclipfer les lumieres qui éclairerent l'Angleterre. Les deux *Bacons*, les *Moore*, & long-tems après eux les *Locke* & les *Newton*, furent des exemples fameux des difpofitions que les Anglois ont aux Sciences, fans compter un grand nombre de ces Philofophes defavoués, mais célébres, qui faifoient des découvertes dont l'exiftence eft encore problématique pour la plûpart des hommes, mais

dont la science profonde à d'au-
tres égards est très-réelle & bien
reconnue ; je parle des Alchimis-
tes, dont l'Angleterre a produit
un grand nombre.

Cependant les Arts, encore igno-
rés en Angleterre, faisoient de
grands progrès en Italie, en Fran-
ce, & même en Espagne ; les
Anglois se contentoient de faire
voir quelque goût pour leurs pro-
ductions, pendant que les autres
nations en cultivoient le talent ; ils
voulurent jouir des Arts, quoique
l'envie ne leur fût point encore
venue de les exercer.

Holbens, Rubens, Vandick,
Johnson, Lelly, Kneller, tous
étrangers & tous habiles, se suc-
cédèrent en Angleterre ; ils y fu-

rent tous appellés & retenus par
les penſions & les honneurs que
le Roi leur accorda, & par les ſuf-
frages des courtiſans qui les em-
ployoient à grands frais. Ces diſ-
poſitions ſi favorables aux Arts
& aux Artiſtes étoient communes
dans ces tems-là ; il y entroit mê-
me de l'enthouſiaſme; elles finirent
en Angleterre avec les Princes
qui les y avoient miſes à la mode,

Le goût des Arts ne ſe perdit
pas pour cela chez les Anglois : il
y devint même plus général ; mais
il s'affoiblit en ſe diviſant. L'en-
thouſiaſme ſe diſſippa, & les Ar-
tiſtes habiles y perdirent.

Le commerce, qui faiſoit alors
des progrès très-rapides, acheva
d'ôter aux Artiſtes la conſidéra-

tion perfonnelle dont ils jouif-
foient. Par-tout où le commerce
fleurit, les richeffes font une des
principales diftinctions, & les
Arts n'étant pas la voie commu-
ne des richeffes, y font par con-
féquent moins diftingués ; c'eft
ici le lieu d'affûrer, malgré tout
ce qu'on a débité, que les Arts
ne font point en Angleterre l'ob-
jet de l'attention publique; il n'y
a point d'inftitution en leur fa-
veur, ni de la part de la Cou-
ronne en particulier, ni de celle
du gouvernement en général. Je
ne fçais même fi la conftitution
de l'Etat ne rendroit pas infruc-
tueux le deffein que l'on auroit
pû avoir d'exciter l'émulation
dans les Arts, par des penfions ou

autrement. Aucun poſte lucratif
ne s'accorde en Angleterre que
dans la vûe directe ou indirecte
d'acquérir, ou de conferver, la plu-
ralité des ſuffrages dans les élec-
tions parlementaires. Suivant cet-
te économie miniſtériale, ſage &
prudente dans ſon principe, un
Artiſte à grands talens, ſans au-
cun droit de ſuffrage, ou ſans pro-
tecteurs qui en euſſent, n'auroit
jamais rien obtenu.

Les Anglois s'amuſent beau-
coup des Arts ſans trop conſidé-
rer l'Artiſte. Il n'y a qu'un Pein-
tre en Angleterre qui ait penſion,
& qu'on appelle *Peintre du Roi ;*
il l'eſt par brévet, avec un ſalaire
de cinq mille livres. Tous les Am-
baſſadeurs que le Roi d'Angle-

terre députe , emportent tou-
jours avec eux un portrait de Sa
Majefté, pour lequel ils font obli-
gés d'employer fon Peintre , &
de lui en payer douze cens francs.
M. *Shakelton*, qui occupe aujour-
d'hui cette place , la remplit
avec plus d'honneur que quel-
ques-uns de ceux qui l'ont pré-
cédé.

Il eft vrai qu'on a décoré quel-
quefois les Artiftes du titre de
Chevalier; mais outre que cette
diftinction n'eft pas trop de con-
vention générale chez les Anglois,
c'eft qu'on l'accorde trop fouvent
à des perfonnes peu capables de
l'annoblir ou de la faire envier.

Dans toutes les députations que
la Ville fait au Roi , il fe trouve
toujours

toujours quelque Echevin qui veut
être fait *Chevalier*; on a foin d'en
informer Sa Majefté, qui le tou-
che de fon épée. On prétend que
les Echevins qui demandent cet
honneur, le font ordinairement
pour fatisfaire l'ambition de leurs
femmes, elles en acquierent le
nom de *Lady*. Tous ceux qui
l'approchent, fes enfans, fon mari
même, ne lui parlent plus alors
qu'à la troifieme perfonne; elle
en va plus fouvent au fpectacle
pour avoir le plaifir d'entendre
demander à perte d'haleine l'é-
quipage & les gens de *Lady* ***.

· On admet encore en Angleterre
la diftinction fi raifonnable de
l'ancienneté des familles & du
rang : c'eft la premiere, comme

de raifon : la feconde s'accorde
aux richeffes ; il ne s'en trouve
plus après celle-là qui ne foit
prefqu'imperceptible.

L'Anglois a toujours en main une
balance fidele où il pefe fcrupuleu-
fement la naiffance, le rang, & fur-
tout la fortune de ceux avec qui il fe
trouve, afin d'y affortir fon main-
tien & fon difcours ; l'ouvrier ri-
che ne manque jamais de l'em-
porter dans cette balance fur l'Ar-
tifte qui ne l'eft pas. Difons en
paffant qu'il n'eft rien de fi ridi-
cule que l'inquiétude extrême de
la plûpart des Angloifes fur la
folie du rang, depuis celles à
qui on en doit pardonner la pré-
tention, jufqu'à celles qui n'en
fçauroient avoir aucune. Un Au-

teur Anglois * plein d'esprit &
de connoissances, a fait dans un
de ses discours journaliers un ta-
bleau très-vrai & très-plaisant de
cette misérable puérilité.

. La Peinture, &, en général, les
Arts qui ont rapport au dessein,
ont toujours attiré au moins au-
tant de considération à ceux qui
les professent, qu'aucun des autres
Arts qui sont faits pour flatter les
sens.

. De tous les organes de nos sens,
l'œil est sans doute le plus occu-
pé; rien n'égale l'activité de nos
regards, la fréquence & l'assidui-
té de leur application. Ils cher-
chent sans cesse avec une avidité
insatiable de nouveaux objets;

< * M. *Hill*, dans *l'Inspecteur.*

dès que le fommeil laiffe à nos paupieres la liberté de s'ouvrir, nous courons à la lumiere, nous préfentons nos yeux avec empref-fement aux réflexions d'un nom-bre infini de formes & de cou-leurs, & pour étendre davantage le fpectacle, nous achetons au prix de cent incommodités le plaifir d'habiter des lieux élevés. Ce fpectacle n'eft jamais affez vafte, affez varié, ni affez bril-lant, quand même il n'auroit de bornes que ces montagnes, que leur éloignement peint d'azur fur ces beaux fonds de pourpre & d'or, dont la naiffance & la fin du jour décorent quelquefois l'ho-rizon.

Si on entre dans les maifons,

On veut que les yeux s'y trouvent
encore occupés agréablement ;
les appartemens font ornés de mil-
le objets différens, & le faste de
leur décoration fait aisément ou-
blier qu'ils furent inventés par le
besoin. Combien d'Artistes, de
Pekin jusqu'à Rome, font oc-
cupés à les décorer ! Que de cou-
leurs, que de formes, que de subs-
tançes différentes font élégam-
ment combinées ! Le plus riche de
tous les métaux, l'or, dont la cou-
leur est la plus lumineuse, y brille
de toutes parts. Mais il annonce-
roit trop grossierement l'opulen-
ce, s'il étoit possible de l'intro-
duire en masse par-tout où l'art
ne l'applique qu'aux superficies.
On diroit qu'il est encore plus

précieux quand il ne fait que re-
vêtir, que décorer un objet, que
lorfqu'il l'enrichit par fa quan-
tité.

Induftrieufe abeille, nous vous
devons ces lumieres agréables &
nombreufes qui vont fuccéder à
celle du jour. En vain la nuit vou-
loit dérober à nos yeux la fcene
brillante dont ils jouiffoient ; ils
voient, ils jouiffent encore : les
Gafpard, les *Claude*, auroient-ils
trouvé le fecret de fixer quelques
rayons du foleil? Par quel charme
vois-je encore le ciel, les eaux,
les campagnes riantes? Quel art
perpétue ici, dans le fein de l'é-
paiffe nuit, les fêtes, les délices des
plus beaux jours?

Peinture enchantereffe, Art fé-

duifant, c'eft vous qui trompez
nos yeux par cette magie qui nous
fait jouir de la préfence des ob-
jets trop éloignés , ou qui ne font
plus : vivez, Peintres charmans,
qui vous plaifez à nous rappeller
le fouvenir de quelqu'un de ces
momens heureux, de quelqu'une
de ces fcenes délicieufes qui n'ont
de durée que dans vos tableaux.
Loin de nous ces pinceaux effrayans
fans ceffe trempés dans le fiel de
la douleur , ou dans le fang des
martyrs. Pourquoi perpétuer , par
des peintures toujours trop fide-
les , l'image des objets dont la pré-
fence nous affligeroit ?

C'eft ainfi que nos yeux avides
épuifent les efforts de .tous les
Arts qui ont rapport au deffein
B iiij

ou aux couleurs , fans en être en-
core fatisfaits ; cette avidité eft
commune à tous les yeux , mais
ceux de tous les hommes ne fe
plaifent pas également aux mê-
mes objets. La Peinture femble
feule avoir réuni tous les fuffra-
ges : toutes les Nations s'en amu-
fent , & l'Angloife eft une de
celles qui s'en amufe d'avantage.
Les Anglois ont tous les goûts ,
& ils cherchent peut-être même
avec trop d'impatience à les fatis-
faire.

Ce n'eft pas par avarice que les
Anglois cherchent les richeffes
avec tant d'ardeur, c'eft plûtôt
pour en jouir ; ils font extrême-
ment fenfuels, ils ont beaucoup
d'efprit, cette circonftance con-

tribue à augmenter leur fen-
fualité, & y contribueroit en-
core davantage fi, un peu moins
chargés des entraves de la raifon,
ils l'avoient auffi fufceptible d'a-
grément que de force. Ils aiment
beaucoup les Arts, & nous allons
voir qu'ils les poffedent tous dans
un certain degré de perfection plus
réel que vanté.

De la Peinture d'Hiftoire.

Les Peintres d'hiftoire ont fi
peu d'occafion d'exercer leurs
talens en Angleterre, qu'il eft
furprenant qu'il s'y trouve des
Artiftes qui veuillent s'appliquer
à ce genre : celui à qui cela ar-
rive n'eft gueres dans le cas d'a-
voir des émules. Quelqu'un donc

qui connoîtra ce que peut l'ému-
lation dans la pratique des Arts,
concluera aifément qu'il n'eft pas
poffible qu'il y ait dans ce pays-
là des Peintres d'hiftoire auffi ha-
biles qu'il pourroit y en avoir, s'il
s'y trouvoit plus d'émulation. M.
Hayman, qui y profeffe ce ta-
lent, poffede toutes les qualités qui
peuvent faire un grand Peintre.

La religion ne fait en Angleter-
re aucun ufage des fecours de la
Peinture pour infpirer la dévo-
tion ; les Eglifes n'y font tout au
plus décorées que d'un tableau
d'autel dont perfonne ne parle ; les
appartemens ne le font que de por-
traits ou d'eftampes, & les cabi-
nets des curieux ne font remplis
que de tableaux étrangers, ordinai-

rément plus confidérables par leur nombre que par leur excellence.

Les Peintres Anglois ont un obftacle à furmonter, qui arrête également les progrès de leurs talens, & ceux de leur fortune. Ils ont à combattre une efpece d'hommes dont la profeffion eft de vendre des tableaux; & comme il feroit impoffible à ces gens-là de faire commerce des tableaux des Peintres vivans, & fur-tout de ceux de leur pays, ils prennent le parti de les décrier, & d'entretenir tant qu'ils peuvent les amateurs qu'ils approchent, dans l'idée abfurde que plus un tableau eft ancien, plus il eft précieux.

Voyez, difent-ils, en parlant d'un tableau moderne, il eft en

core tout brillant de cette ignoble
fraicheur qu'on découvre dans
la nature ; il s'en faut bien que le
tems l'ait encore couvert de sa
docte fumée, de ce nuage sacré
qui doit le cacher quelque jour
aux yeux profanes du vulgaire,
pour ne laiffer voir qu'aux ini-
tiés les beautés myftérieufes d'u-
ne vénérable vétufté. Tels font
les défauts dont les brocanteurs
accufent les tableaux modernes ;
c'eft avec de pareils difcours qu'ils
interdifent l'entrée des cabinets
aux ouvrages des Peintres vivans,
qui ne font jamais employés qu'a-
vec répugnance & dans des occa-
fions indifpenfables.

- Les Artiftes Anglois ont depuis
peu tâché d'eriger en Académie

une école de deſſein, où ils entre-
tiennent depuis long-tems avec
beaucoup d'ordre, & même de
ſuccès pour les éleves, un modéle
de chaque ſexe, par la ſouſcrip-
tion annuelle & volontaire de
ceux qui ont envie d'y étudier.
Cet établiſſement s'accommode
admirablement au génie Anglois ;
chacun paye également, chacun
y eſt le maître, nulle dépendan-
ce ; les écoliers les moins formés
n'y accordent qu'à regret quelque
déférence aux leçons des maîtres
de l'Art : ceux-ci y aſſiſtent conſ-
tamment avec une aſſiduité ſur-
prenante.

Quelques-uns de ceux qui con-
tribuent à l'entretien de cette éco-
le, dans l'intention d'acquérir

aux Arts plus de confidération ;
& en même tems de former une
école publique & libre , firent le
projet de s'incorporer en Acadé-
mie. Ils imaginerent que dès qu'ils
auroient choifi des Profeffeurs
& d'autres Officiers , & établi
beaucoup de loix, dont les An-
glois font grands faifeurs , ils
conftitueroient une Académie ; &
de crainte d'offenfer ou de rebuter
ceux d'entre les Artiftes qui fe
trouveroient exclus de la nomi-
nation au Profefforat , ils nom-
merent plaifamment prefque au-
tant de Profeffeurs qu'il y avoit
d'Artiftes. Mais ils oublioient
de remarquer que ces fortes d'é-
tabliffemens ne fçauroient fub-
fifter fans une fubordination , ou

forcée, ou de convention, dont
tout bon Anglois eſt ennemi né,
quand un intérêt bien preſſant ne
la lui inſpire pas. Quoiqu'il en
ſoit, le projet d'une Académie
n'eut pas lieu, ſoit qu'il fut mal
conçu, ſoit que ſon inutilité dût
produire naturellement ſa ruine.

On a établi à Londres, depuis
quelques années, un hôpital pour
les enfans trouvés ; il manquoit
à cette grande ville une inſtitu-
tion auſſi raiſonnable. On peut dire
que le peuple fait preſque tout
en Angleterre. Cet hôpital, qui
eſt déja un édifice très-vaſte, a été
érigé par la ſouſcription de quel-
ques particuliers qui ſouhaitoient
que cet établiſſement eût lieu.
Le Roi d'Angleterre y a ſouſcrit

comme les autres, & bien des
perſonnes le font encore tous les
jours.

Quand il fut queſtion d'orner
quelques ſalles de cette maiſon,
ceux qui la gouvernent ne vou-
lurent point y employer l'argent
de la charité. Les principaux Ar-
tiſtes de Londres, en tous gen-
res, s'aſſemblerent, & convin-
rent de fournir chacun un ou
pluſieurs morceaux, qui ſervi-
roient à décorer les principales
pieces de l'hôpital. Ce projet eſt
exécuté, & ces pieces, aujour-
d'hui, font une eſpece d'expoſi-
tion publique des différens talens
qui ſe trouvent en Angleterre.

La principale piece eſt décorée
de quatre grands tableaux, par

quatre Peintres différens. Les fu-
jets, qui font tous pris dans l'E-
criture Sainte, font relatifs aux
enfans. M. *Hayman* a repréfen-
té Moïfe tiré des eaux. Le ta-
bleau de M. *Hogarth* repréfente
le moment où la nourrice à qui
Moïfe avoit été confié, le rame-
ne à la fille de Pharaon. M. *Wills*
a pris pour fujet cet endroit de
l'Evangile où Jefus-Chrift dit à
fes difciples de n'empêcher pas
les enfans de venir à lui. Agar &
Ifmael, dans l'inftant où l'ange
leur découvre la fontaine, font le
fujet du quatrieme tableau ; il eft
de M. *Highmore.* Les Peintres de
portrait y ont fourni, en pied ou
autrement, ceux des perfonnes qui
ont eu le plus de part à ce glorieux

établiſſement ; enfin tous les gen-
res de peinture ont contribué en
quelque choſe à cette décoration.
Les Sculpteurs s'y ſont ſignalés ;
cet étalage, également louable
& nouveau, a mis le public à por-
tée de juger ſi les Artiſtes ſont
auſſi foibles en Angleterre que
les étrangers & les Anglois mê-
me le diſent. Car c'eſt également
la mode chez eux de ſe faire pein-
dre à tout propos, & de dire en
même temps qu'ils n'ont point
de Peintres. Ceux-ci ont auſſi
beaucoup contribué eux-mêmes
à cette injuſtice, en ſe décriant
mutuellement comme ils ont cou-
tume de le faire.

M. *Hogarth* a donné à l'An-
gleterre un nouveau genre de ta-

bleaux ; ils contiennent un grand
nombre de figures, ordinairement
de fept ou huit pouces de hau-
teur. Ces ouvrages finguliers font
proprement l'hiftoire de quelques
vices, fouvent un peu chargée
pour des yeux étrangers , mais
toujours pleine d'efprit & de nou-
veauté. Il fçait amener agréable-
ment dans fes tableaux les occa-
fions de cenfurer le ridicule & le
vice , par des traits fermes & ap-
puyés , qui partent tous d'une
imagination vive , fertile & judi-
cieufe.

Tous les tableaux de M. *Ho-*
garth font gravés par lui ou fous
fa direction. Le déplaifir qu'il eut
de voir fes premieres planches
expofées, auffi-tôt qu'elles paru-

reſſ, à la piraterie de quelques mauvais Graveurs, réveilla ſon activité naturelle. Il aſſembla les gens de l'Art, & leur ſuggéra de ſe joindre pour obtenir un privilege qui les mît en état de jouir de leurs ouvrages excluſivement, & qui en défendît la copie, ou même l'imitation, de quelque façon que ce pût être. Le Parlement accorda ce privilege, qui eut bientôt ſur la gravure en Angleterre une influence très-remarquable. Il n'y avoit à Londres, avant ce tems-là, que deux boutiques de marchands d'eſtampes; mais après ce privilege, elles s'y ſont multipliées tout d'un coup au point de pouvoir y être comptées par centaines; & ſi l'on

fait attention au nombre & à
l'excellence des Graveurs qui se
trouvent aujourd'hui à Londres,
on pourra dire que, de tous les Arts
qui ont rapport au deffein, celui
de graver en taille douce a fait
dans ce pays-là le progrès le plus
rapide & le plus avancé.

M. Baron, Graveur François,
y jouiffoit depuis long-tems d'une
réputation bien méritée ; plu-
fieurs de ses compatriotes y en
ont auffi acquis depuis, fans di-
minuer la fienne ; des Anglois
enfin viennent d'y apporter de
France des talens peu communs,
qu'ils communiqueront fans dou-
te à leurs compatriotes par leurs
leçons & par leur exemple.

Revenons à M. *Hogarth* ; il

vient de donner au public un li-
vre intitulé : l'*Analyſe du beau*,
*pour ſervir à fixer l'idée indéciſe
du goût* : cet ouvrage eſt fait pour
prouver qu'il exiſte un contour,
dont la courbure peut être déter-
minée, & que l'exiſtence de ce
contour ou de cette ligne conſ-
titue la beauté & les graces d'un
objet, pourvû que d'ailleurs la
deſtination de cet objet en ſoit
ſuſceptible ; il enſeigne la façon
d'abandonner le précis de cette
ligne , quand on veut paſſer,
par exemple , de l'*Antinoüs* à
l'*Hercule* , ou au *Mercure* , &c.

M. *Hogarth* cite pluſieurs exem-
ples qu'il tire de la nature, belle
ou difforme , qui prouvent in-
conteſtablement la vérité qu'il

veut établir. Il croit que les Pein-
tres & les Sculpteurs de l'anti-
quité ont dû posséder comme un
mistere de leur Art, un secours
méchanique & général, un princi-
cipe fixe qui les mettoit en état
de produire plus sûrement & plus
communément les beautés qu'on
trouve dans leurs ouvrages ; une
partie de ce secours n'a pû être,
selon lui, que la connoissance des
propriétés de la ligne dont il par-
le ; lesquelles propriétés étoient
peut-être réduites en systéme.

Il auroit pû fixer géométrique-
ment la courbure ou l'obliquité de
sa ligne de beauté, en fixant la hau-
teur & le diametre du cylindre
autour duquel il suppose qu'elle
doit faire une révolution spira-

le, & de sa ligne *gracieuse*, comme il l'appelle, en fixant de même la base & la hauteur du cône autour duquel elle doit faire une pareille révolution.

Rien n'est si ingénieux que l'application qu'il fait de la visite si connue d'*Appelle* à *Protogene*. On dit qu'Appelle ne l'ayant pas trouvé chez lui, traça une ligne très-fine qui devoit apprendre à *Protogene*, à son retour, qu'un Artiste sçavant étoit venu le visiter; on ajoute que *Protogene* voyant cette ligne, & ce qu'elle annonçoit, en tira une autre qui la divisoit dans sa longueur, afin que s'il ne se trouvoit pas chez lui quand *Appelle* y reviendroit, il pût voir qu'on
l'avoit

l'avoit entendu , & qu'il s'étoit adreffé à un Artifte qui méritoit l'attention qu'*Appelle* lui témoignoit en venant chez lui.

· M. *Hogarth* remarque judicieufement à ce propos , que la fineffe d'une ligne quelconque , ni la plus grande fineffe de celle qui la diviferoit dans toute fa longueur, ne feroit pas chez un Peintre une marque de talent : qu'il eft plus raifonnable de fuppofer que ce trait étoit un contour fçavant reçu dans la pratique des grands Maîtres , & que celui que *Protogene* ajouta fuppofoit la connoiffance des propriétés du premier *.

* L'ufage d'un mot ou d'un figne miftérieux, dans les différentes profeffions, eft très-

C

Cet ouvrage est accompagné de deux grandes planches qui contiennent plusieurs exemples réjouissans, suivant le style ordinaire de l'Auteur. On y voit la laideur se produire plus ou moins dans les animaux, ou dans les ouvrages d'ornement, à mesure que les contours de ces différens objets s'éloignent plus ou moins des principes que M. *Hogarth* veut établir. Il en étend l'application jusques dans l'action & la façon

ancien, & subsiste encore dans quelques Provinces de l'Europe. Ce mot ou ce signe n'étoit jamais revelé qu'aux initiés, & d'une façon solemnelle ; ils s'en servoient entr'eux pour se reconnoître, comme firent peut-être *Appelle* & *Protogene*. Et ce signe étant devenu très-universel, un ouvrier, éloigné de son pays, en s'adressant à un maître de sa profession, trouvoit toutes sortes de secours par le moyen de ce signe.

de se mouvoir dans la danse, &
dans la déclamation.

Il prétend que beaucoup de va-
riété, judicieusement introduite,
est inséparable de la beauté ; il
donne quelques exemples de cette
nouvelle sorte de composition
dans le profil d'un balustre ; il en-
tre dans de très-grands détails sur
chaque article de son sujet, mais
on ne doit point craindre de l'y
suivre, on en sera dédommagé
à chaque pas, par quelque idée
nouvelle & pleine de sagacité.

Il faut ajouter que M. *Hogarth*
est bien éloigné de se donner pour
l'inventeur de la *ligne ondoyante :*
il prétend seulement avoir démon-
tré, par des exemples, le degré
de courbure qu'il faut qu'elle

ait pour produire la beauté, &
avoir réduit en fyftême des re-
gles indécifes, des idées flotan-
tes, des leçons dont on fentoit
la néceffité, mais dont on ne
connoiffoit pas l'exiftence fyf-
tématique. Il fe flatte enfin d'a-
voir fondé une théorie qu'aucun
Auteur connu n'avoit encore
imaginé, & à laquelle on fubf-
tituoit toujours l'humiliante ab-
furdité du *je ne fçais quoi.*

Du Portrait en huile.

Le portrait eft, en Angleterre,
le genre de peinture le plus fuivi
& le plus recherché ; c'eft l'ufage,
& une politeffe, de fe donner ré-
ciproquement fon portrait, mê-
me entre hommes.

Nous avons dit ailleurs que juf-
qu'à ces derniers tems, la Pein-
ture n'avoit été pratiquée en An-
gleterre que par des étrangers.
Kneller, le dernier de ceux qui
s'y font établis, mourut en 1726,
& laiſſa, en mourant, cinq cens
portraits commencés, dont la
moitié du prix étoit payée d'a-
vance. Les Artiſtes, dans ce pays-
là, ne parlent encore de lui qu'a-
vec admiration. Il peignoit avec
une promptitude étonnante ; il
avoit le pinceau hardi, la touche
ferme, large, & brillante ; ſa ma-
niere de deſſiner étoit grande &
noble, mais moins ſervile que ne
le doit être celle d'un Peintre de
portrait. Il ne falloit pas exiger
de lui des reſſemblances trop fi-

delles ; mais ce défaut étoit rem-
placé par des graces, & fur-tout
par une grande fimplicité, qui eft
l'attrait le plus féduifant pour des
yeux anglois. Ces qualités lui pro-
curerent une vogue immenfe,
qui lui tint lieu de talens, lorf-
qu'elle fut devenue un obftacle à
les exercer. Elle lui donna l'oc-
cafion d'amaffer de grands biens,
malgré le fafte de fa dépenfe.
Le Roi d'Angleterré en fit un de
ces Chevaliers dont nous avons
parlé.

Kneller étoit à tous égards un
modèle difficile à fuivre ; cepen-
dant tous les Peintres Anglois
voulurent l'imiter, tous adopte-
rent fa maniere ; il peignoit avec
une extrême vîteffe, fans appa-

rence d'étude, & souvent au pre-
mier coup. Tous se piquerent de
peindre vîte, quoiqu'il s'en fa-
lût bien qu'ils y fussent obligés
par la multiplicité de leurs occu-
pations. Plusieurs allerent même
jusqu'à l'affectation de ne pas cou-
vrir la toile par-tout, c'est-à-dire
dans les endroits où sa teinte &
sa couleur pouvoit servir, parce
que *Kneller* l'avoit fait. Ils por-
terent l'enthousiasme jusqu'à vou-
loir donner à de très - mauvais
ouvrages le ridicule mérite d'a-
voir été faits au premier coup.
Kneller dessinoit quarrément ,
mais avec une affectation vicieu-
se, puisqu'elle n'est pas naturel-
le ; les autres voulurent aussi
donner cette quarrure à leur trait

incorrect & négligé. *Kneller* avoit
été obligé de faire peindre ses
draperies, & son avidité lui avoit
toujours fait préférer les Peintres
qui vouloient l'entreprendre au
plus bas prix. Ses portraits étoient
si mal drapés qu'on ne sçauroit
s'en faire une idée. Et quand on
lui reprochoit tant de négligen-
ce, & qu'on lui parloit du tort
que de pareils ouvrages pour-
roient faire à sa réputation , il
avoit coutume de dire qu'ils
étoient trop mauvais pour lui
nuire, & pour passer jamais à la
postérité sous son nom.

Ses mauvaises draperies furent
aussi imitées par les Peintres de
portraits. Tant d'absurdités font
bien voir combien il est dange-

reux pour eux de penfer à quel-
qu'autre imitation que celle de
la nature. La fureur d'imiter, juf-
qu'aux plus grands défauts de
Kneller, ne donna à perfonne la
vogue qu'il avoit eue. Le public,
au contraire, fe plaignoit qu'il
n'y avoit plus de Peintre en An-
gleterre, & ceux - ci acheve-
rent de perfuader, par les difcours
qu'ils tenoient l'un de l'autre,
une vérité que leurs ouvrages
avoient affez bien établie. On
continuoit néanmoins à fe faire
peindre, car les Anglois, & fur-
tout les Angloifes, s'en font un
très-grand amufement.

Cependant quelques Peintres
plus ftudieux & plus habiles, pa-
rurent, qui , fans faire convenir

à la nation qu'elle avoit en eux
des Peintres, bannirent au moins
le goût imbécille de l'imitation de
Kneller.

Ramſay, Peintre habile, ne
reconnoiſſant d'autre guide que
la nature, apporta d'Italie un goût
raiſonnable de fidélité ; on vit
dans ſes portraits cet eſprit juſte
& ferme qu'il déploye ſi agréa-
blement dans la converſation. Ses
ouvrages auroient eu encore une
plus grande ſupériorité , ſi la
Peinture étoit ſuſceptible à un
certain point de l'influence du
jugement le plus ſain , & de l'éten-
due des connoiſſances.

M. *Vanloo,* Peintre François,
membre de l'Académie royale de
Peinture, un de ceux qui a le

plus contribué à la célébrité de
ce nom, arriva à Londres dans
• l'inftant où les Peintres commen-
çoient à y étudier la nature avec
un peu plus de foin. Son arrivée
produifit une émulation générale
parmi eux.

L'accueil que lui firent les An-
glois lui parut également flateur
& nouveau. A peine eut-il ache-
vé les portraits de deux de fes
amis, que tout Londres voulut
les voir, & fe faire peindre. Il eft
inconcevable combien on s'occu-
pe d'un nouveau Peintre dans
cette grande Ville, pour peu qu'il
ait de talent. Il y eut des voi-
tures à la porte de M. *Vanloo*,
pendant plufieurs femaines après
fon arrivée, comme on en voit

à la porte des fpectacles. Il compta bientôt par centaines les portraits commencés, & fut obligé de prendre jufqu'à cinq féances par jour : on payoit largement celui qui tenoit le regiftre de fes féances, pour fe faire infcrire antérieurement au jour qu'on auroit pû obtenir, fi la rotation eut été obfervée, & qui étoit fouvent à fix femaines de celui où l'on fe préfentoit.

L'extrême facilité & le grand talent avec lequel M. *Vanloo* peignoit les portraits d'hommes principalement, le mirent en état de tirer parti de cette vogue, & de faire une affez belle fortune ; ce qui y contribua beaucoup, fut la fage réfolution qu'il prit de fe

mettre entierement fur le pied An-
glois. Il fit venir chez lui plufieurs
Peintres qui lui aidoient à expé-
dier le grand nombre de portraits
dont il étoit accablé.

Le Peintre de portrait, en An-
gleterre, fait fon talent d'une fa-
çon finguliere; dès qu'il a acquis
un certain degré d'habileté, il fe
loge comme un homme à fon ai-
fe; il prend, avec fes confreres,
un ton d'importance & de fupé-
riorité, & compte moins fur fon
talent, pour foutenir ce ton, que
fur le crédit de quelque ami puif-
fant, ou de quelque femme à la
mode dont il a acheté la protection,
& qu'il cultive quelquefois avec
affez peu de dignité. Son but alors
n'eft pas tant de faire bien, que de

fairebeaucoup; il cherche la vogue,
une de ces vogues excluſives qui
mettra pour un tems entre ſes
mains tous les principaux por-
traits qu'il y aura à faire en An-
gleterre : s'il l'obtient , il fera
obligé , pour en profiter, de tra-
vailler extrêmement vite ; il ferà
donc plus mal, mais il n'en ſera
pas moins occupé. La mode, dont
l'empire a depuis ſi long-tems en-
vahi celui de la raiſon , veut qu'il
peigne toute l'iſle , pour ainſi di-
re, malgré elle, & qu'il ſoit con-
traint à peindre moins bien qu'il
ne voudroit, par ceux mêmes qui
l'employent. Il ne penſe qu'à mo-
nopoliſer , & croit être fort adroit
en témoignant groſſierement une
compaſſion inſolente pour quel-

que défaut de politique ou de ta-
lent qu'il prétend humblement
être la caufe du mauvais fuccès
de fes confreres ; de là il prend
l'occafion d'afficher avec foin
qu'ils font négligés , & affecte de
paroître leur fouhaiter un meil-
leur fort. C'eft ainfi que je l'ai
vû pratiquer affez récemment. Je
ne prétends pas toutefois qu'il
n'y ait eu des vogues accordées
au mérite feul , mais ces vogues
font rares. Beaucoup d'impuden-
ce & d'affectation font valoir un
peu de talent , & en tiennent lieu
même lorfqu'il eft abfolument
abfent.

On ne peut pas dire que le pu-
blic foit véritablement la dupe
de toutes les puérilités que nous

venons de décrire, il ne l'eſt que de
la mode qu'il ſuit en ſe plaignant;
c'eſt elle qui le conduit chez un
Peintre dont il n'a pas trop bonne
opinion, pour lui faire commen-
cer un portrait par vanité, dont
il n'a pas beſoin, & qu'il ne fera
achever qu'à regret. Mais les
femmes, ſur-tout, veulent qu'on
voye leur portrait dans l'étalage
du Peintre à la mode.

Tout ſe mène en Angleterre
par l'eſprit de parti, tout en de-
vient un objet; cette nation dé-
cide ſur toutes les choſes de la
vie par cet eſprit général, elle
aime les extrémités: diſons qu'on
ne connoît gueres les Anglois
quand on les ſoupçonne de froi-
deur & d'indifférence. Il eſt vrai

qu'ils font d'une retenue qui va quelquefois jufqu'à paffer pour timidité , & qu'en préfence de quelqu'un , qu'ils connoiffent peu , & fur-tout des étrangers , ils ne fe livrent point à l'envie de parler , ils obfervent même un filence obftiné. Mais il faut voir l'Anglois avec fes amis de confiance ; il faut voir les plus confidérables de cette nation dans leurs cotteries *anti-gallicanes , anti-miniftériales ,* ou de quelqu'autre forte de controverfe dont l'énumération feroit trop longue ; il faut l'entendre, non pas raifonner froidement fur le parti qu'il n'a peut-être embraffé que par hazard , mais le foutenir avec une chaleur & une véhémence véri-

tablement noble, par des argu-
mens souvent solides, mais tou-
jours ingénieux. C'est alors qu'il
étale, avec une facilité admira-
ble, cette logique habituelle & na-
tionale, que ceux qui le con-
noissent ne peuvent s'empêcher
de lui accorder. Mais il faut,
pour animer l'Anglois, qu'il ait
un parti à soutenir ou à combat-
tre. Il n'existe pas dans un mi-
lieu insipide & languissant ; il
aime à se placer tout d'un coup
dans quelque extrémité remar-
quable dont il ne sort ordinaire-
ment que pour passer à celle qui
lui est opposée. Ce procédé n'est
peut-être pas le plus raisonnable,
mais il est le plus brillant & le
plus libre ; accoutumé à une in-

dépendance effrenée , toutes fes
opérations annoncent l'abfence
du joug : mais fouvent il ne fe
contente pas de foutenir de fes
difcours feulement le parti qu'il
lui arrive de prendre , il y em-
ploye auffi fon crédit & fa for-
tune, plus ou moins , fuivant l'im-
portance de l'objet de fa partiali-
té ; c'eft elle qui eft la caufe la
plus ordinaire de la vogue des
Peintres.

Chaque Peintre de portrait, en
Angleterre , a une falle d'étalage
féparée du lieu où il travaille.
C'eft, pour les perfonnes oifives,
un des amufemens du matin , que
d'aller vifiter les étalages des Pein-
tres de portraits. Un laquais in-
troduit les curieux fans déranger

son maître, qui ne sort point de son cabinet qu'on ne le demande. S'il paroît, il feint, pour l'ordinaire, d'être employé à peindre quelqu'un, soit pour avoir un prétexte de rentrer plûtôt pour continuer son travail, soit pour paroître fort occupé, ce qui est souvent un bon moyen de le devenir quand on ne le seroit pas. Le laquais du Peintre sçait par cœur tous les noms, vrais ou imaginés, des personnes dont les portraits, commencés ou finis, décorent la salle d'étalage ; on regarde beaucoup, on applaudit tout haut, on censure tout bas, on donne de l'argent au laquais, & l'on sort. On se déclare alors plus ouvertement pour ou contre l'Artiste,

on s'échauffe, on s'y connoît,
& ceux qui se sont déclarés en sa
faveur, se font peindre pour prou-
ver qu'il est habile.

Quand un Peintre de portrait
est un peu occupé, c'est l'usage
qu'il fasse faire ses draperies à
d'autres. Deux Peintres qui se
disputoient la vogue s'aviserent
de s'approprier entr'eux un Pein-
tre de draperies, véritablement
très - habile, nommé *Vanha-
ken*, & qui, capable des meil-
leures choses, ne s'étoit mis dans
ce genre que parce qu'il y trou-
voit des avantages constans. Les
deux Peintres se joignirent pour
assûrer au troisieme huit cens
louis annuellement, soit qu'ils
puissent lui fournir de l'ouvrage

dans cette proportion, ou non.
Lui, de fon côté, s'engagea à
ne draper que pour eux. Quand
on fe faifoit peindre par un de
ces deux Peintres, ce n'étoit fou-
vent qu'à condition que Vanha-
ken habilleroit le portrait. En
effet fes draperies étoient char-
mantes, de bon goût, & d'une gran-
de vérité. Les deux Peintres ému-
les, en s'emparant ainfi de Van-
haken, canferent beaucoup d'em-
barras à ceux de leurs confretes
qui ne pouvoient fe paffer de fon
fecours. Les meilleurs ne fça-
voient plus peindre une main, un
habit, un fonds ; ils furent ré-
duits à l'apprendre ; il fallut tra-
vailler davantage : quel malheur !
Alors on ne vit plus arriver chez

Vanhaken des différens quartiers
de Londres, ni par les caroſſes des
villes d'Angleterre les plus éloi-
gnées, des toiles de toute gran-
deur, ſur leſquelles un, ou plu-
ſieurs maſques étoient peints, &
au bas deſquels le Peintre qui les
envoyoit avoit eu ſoin d'ajouter
aſſez plaiſamment la deſcription
des figures groſſes ou menues, gran-
des ou petites, qu'il falloit leur
donner. Rien n'eſt plus ridicule
que l'étoit cet uſage, mais il
exiſteroit encore, ſi Vanhaken
exiſtoit.

On s'étonnera du nombre de
portraits que tout ce que nous
venons de dire ſuppoſe, auſſi eſt-
il ſurprenant combien on ſe fait
peindre en Angleterre ; mais les

fortunes y étant plus égales qu'ailleurs, & les meilleurs Peintres ne prenant que dix ou douze louis pour un buſte, ce qui eſt un uſage dont il feroit dangereux de s'écarter, ce prix modéré ne met pas un obſtacle à la coutume de donner ſouvent ſon portrait.

Les Peintres Anglois ſont naturellement coloriſtes, leur maniere eſt ce que les Artiſtes appellent *large :* elle eſt ſimple, & par conſéquent tire au grand ; ils colorent les portraits de femmes, ſur-tout, avec un art ſingulier & une pureté extrêmement agréable, mais ils négligent trop les détails.

Chaque nation adopte dans ſes femmes un caraɛtere différent de beauté.

beauté. Cette idée n'eft fans dou-
te que l'effet de l'habitude & du
préjugé ; ce n'eft qu'un goût for-
mé par les objets mêmes, & dont
il ne faut pas difputer. Les diffé-
rens ufages, quoiqu'ils ne foient
que des inftitutions arbitraires,
influent néanmoins beaucoup fur
ce que l'on trouve plus ou moins
beau ; la beauté eft toujours un
peu relative à l'habitude, c'eft
pour cela que ce qu'on regarde
comme beau & plein de graces
dans un lieu, eft cenfuré dans un
autre, comme mauffade & gauche.
Il eft auffi une efpece d'éduca-
tion, pour ainfi dire, méchani-
que, particuliere à chaque na-
tion, qui pare ou qui dépare à
mefure que les yeux y font plus

D

ou moins accoutumés. Au refte
on trouve beau dans une femme
en Angleterre une peau fine &
très-blanche, des couleurs tendres
& legeres, un embonpoint feu-
lement de fanté, un vifage plus
ovale que rond, un nez un peu
allongé, mais d'une belle forme,
affez comme l'antique, des yeux
grands & moins vifs que tou-
chans, une bouche gracieufe,
fans fourire, d'un tour même un
peu boudeur, qui lui donne à la
fois de la dignité & une forme
voluptueufe, des cheveux pro-
pres qui, toujours fans poudre,
puiffent faire, par leur couleur,
les effets variés auxquels la nature
les avoit deftinés, une taille avan-
tageufe & droite, le col long &

dégagé , les épaules quarrées &
plates, la poitrine étendue , la
gorge faillante, des mains pref-
que toujours un peu trop maigres,
& d'une forme qui, je penfe , ne
paffe pour belle qu'en Angleter-
re. Voilà ce que les Peintres An-
glois ont fouvent à repréfenter,
& leurs portraits fouvent fe ref-
fentent des graces de l'original :
s'ils pouvoient y ajouter le carac-
tere , ils peindroient une décen-
ce extrême dans les façons, dans
le difcours , & dans la parure ;
une modeftie fine, féduifante,
pleine d'efprit, & quelquefois un
air d'innocence fort agaçant ; ils
les repréfenteroient parlant & agif-
fant avec adreffe & beaucoup
d'efprit, comme fi elles n'avoient

pas feulement le foupçon de leur
deftination.

N'oublions pas un Art, qui n'eft
pourtant encore que dans fon en-
fance en Angleterre, l'Art bar-
bare de fe peindre les joues du
rouge le plus éclatant : quelques
Angloifes commencent à en ufer
un peu, mais encore affez mo-
dérément pour pouvoir fe flatter
de n'en être pas foupçonnées. Il
n'eft chez elles encore que dans
les regles de fa premiere infti-
tution, elles ne fe fervent encore
de rouge que pour tromper agréa-
blement, que pour fe donner un
air de fraicheur, de jeuneffe, ou
de fanté, quand elles ne l'ont
pas : peut-être en mettront-elles
bientôt jufqu'à réjouir ou à ef-

frayer. Le peu de rouge, dont
quelques-unes fe parent en fecret,
n'eft pas parvenu au degré de
pouvoir fupprimer l'apparence de
ce rouge charmant qui annonce
à l'amour fa victoire, qui décéle
fi voluptueufement les premieres
foibleffes d'un cœur qui va fe
rendre. Le rouge exceffif fert fans
doute quelquefois de rempart à
la vertu, en cachant les appro-
ches de fa défaite. Que de fiéges
auroient été levés, fi quelque ac-
cident inévitable n'avoit revelé
l'état de la place !

Sexe aimable, déja trop fédui-
fant, eft-ce pour l'être davan-
tage que vous admettez un art
que la nature defavoue ? Eft-ce
pour flater davantage les yeux

D iij

que vous arborez ce vermillon
terrible? On ne flate point un
organe en le déchirant ; mais
vous ne pourrez jamais vous af-
franchir de la tyrannie de l'u-
fage.

Quel bonheur que les Poëtes
ne faffent plus de portraits! Que
deviendroient leurs lys & leurs
fades rofes! il feroit plaifant de
les voir réduits à la renoncule
& au fouci ; car, chacun le fçait,
la préfence du gros rouge jaunit
tout ce qui l'environne, il faut
donc fe réfoudre à être jaune ,
& affurément ce n'eft pas la cou-
leur d'une belle peau, ou il faut
renoncer à ce rouge flamboyant :
avouons que voilà une alternative
bien déplorable.

Je voudrois qu'on nous fît une
hiſtoire du rouge, qu'on nous ap-
prît comment il fut d'abord la
marque d'une mauvaiſe condui-
te, par quelle tranſition il paſſa
de là au théatre, où chacun, juſqu'à
Poliphême, en met pour s'embel-
lir; & comment enfin il eſt depuis
long-tems une des marques du
rang & de la fortune.

Du Portrait en paſtel.

Ce genre n'eſt pas eſtimé en
Angleterre, quoique ceux qui
le font dans ce pays poſſédent
des talens qui pourroient le ren-
dre précieux. Un Artiſte très-
habile & de beaucoup de répu-
tation, s'eſt mis à peindre à l'hui-
le, parce que le paſtel l'abandon-

noit ; un autre qui le pratique.
plus conſtamment à Bath , où
il s'eſt retiré pour ſa ſanté , au-
roit peut-être été obligé de le né-
gliger, comme ont fait ſes con-
freres , ſans les circonſtances du
lieu. Enfin ſoit que le climat s'op-
poſe à la conſervation du paſtel,
comme on le dit en Angleterre,
ſoit qu'un eſprit de commerce,
commun à la nation , leur ait fait
apprécier les ouvrages dans ce gen-
re plus proportionnellement à leur
durée & à la facilité de leur
exécution, qu'aux talens de ceux
qui le pratiquent , il n'eſt point
recherché , & ſon prix eſt mo-
dique.

Du Portrait en émail.

L'émail a d'abord été confacré aux bijoux dans lefquels fes couleurs brillantes, quoique placées avec affez de ftupidité, faifoient néanmoins un effet agréable. Les Bijoutiers l'employoient beaucoup, & en connoiffoient affez bien la manœuvre : ce furent eux qui, les premiers, après avoir long-tems fait ufage de l'émail pour repréfenter des fleurs ou faire de la mofaïque, s'aviférent enfin de l'appliquer à la figure & au portrait. Cette entreprife, qui exigeoit tout leur tems & toute leur application, fit que quelques-uns abandonnerent la Jouaillerie. Quelques Jouailliers

D v

devinrent Peintres, c'eft-à-dire, qu'ils copierent avec affez d'exac-titude les portraits des meilleurs maîtres en d'autres genres. *Peti-tot* avoit été Jouaillier. Les po-tiers de terre appliquoient auffi les émaux fur leurs ouvrages. Les imitateurs de porcelaine ont, de-puis ce tems-là, beaucoup travaillé cet article.

Si l'on vit plufieurs Jouailliers, féduits par la Peinture, abandon-ner leur premier métier pour s'y appliquer entierement, on a vû auffi plufieurs Peintres en émail quitter de bonne heure ce talent difficile, trop laborieux & trop compliqué pour fuivre des genres plus commodes & moins rebu-tans. On a raifon d'abandonner

ce talent quand on n'expofe fon
ouvrage qu'en tremblant à l'ar-
deur d'un feu, dont l'activité inti-
mide, & dont on ne connoît pas
affez les propriétés pour en fça-
voir diriger l'influence. Peu d'en-
tre ceux qui s'étoient propofés
de peindre le portrait en émail,
ont eu la conftance d'en effuyer
les difficultés, ou le courage &
l'application néceffaires pour les
lever ou les franchir.

Il en eft de cet art comme
de bien d'autres, il eft aifé de le
faire jufqu'à la médiocrité, mais
chaque pas au-delà exige des
études & des connoiffances qui
n'ont prefque rien de commun
avec celles qui fuffifent aux pro-
ductions médiocres. Tout chan-

ge de face quand il s'agit d'opé-
rer fcrupuleufement en Peintre ,
& de ne facrifier aucune partie
de la Peinture aux difficultés d'é-
mailler.

L'émail n'eft propre qu'à de pe-
tits ouvrages : on n'en fçauroit
faire d'un peu grands qui ne fuf-
fent fujets à perdre en quelque
endroit l'égalité de fuperficie qui
leur eft néceffaire pour ne pas ré-
fléchir la lumiere de plufieurs cô-
tés. D'ailleurs les accidens aux-
quels le feu l'expofe , augmen-
tent en proportion des furfaces ,
au moins dans une progreffion
géométrique , ce qui feul fuffi-
roit pour rebuter les plus habiles.
Ainfi le projet d'exécuter de
grands morceaux dans ce genre

fera toujours, par cette raifon, &
cent autres, une marque décifive
de l'ignorance de l'Artifte qui
l'aura formé; il eft même certain,
que, toutes chofes égales, l'é-
mail perd fon mérite en s'éloi-
gnant d'une certaine grandeur;
la fineffe & le détail de fon exé-
cution deviendroient fatigans
pour le fpectateur dans des mor-
ceaux trop étendus, auxquels d'au-
tres façons de peindre fufcepti-
bles de plus de liberté, font
mieux appropriées.

Ce genre de Peinture a été
porté à un très-haut degré de
perfection en Angleterre. M.
Zink, Suédois, y a fait un nom-
bre prodigieux de portraits; per-
fonne avant lui n'avoit manié l'é-

mail avec tant de facilité ; avant
lui ce joli talent demandoit perpé-
tuellement grace , quand on en
exigeoit un peu de vérité , on lui
paſſoit mille défauts de Peinture ,
à cauſe de ſa difficulté d'opérer ;
on le regardoit comme le plus
grand effort de patience, & com-
me un talent purement copiſte.
M. *Zink* a ſçu ſoumettre la par-
tie chymique de ſon art à tout
ce que le talent pittoreſque de-
mande. Il n'a point exigé qu'on
lui tînt compte de l'indocilité de
ſes matériaux ; il a peint , avec
des émaux , comme on peint avec
d'autre ſubſtance. Les gens ſen-
ſés ont oublié le méchaniſme ,
pour ne regarder que l'effet de
ſes opérations ; ceux qui ſçavent

diftinguer ont dit qu'il peignoit,
qu'importe avec quelles matieres.
Il a fait long-tems le portrait immé-
diatement d'après nature, avec une
facilité admirable. Il eft vrai que
la maniere commune de faire
l'émail, n'eft pas propre à l'exé-
cution libre & prompte qu'exi-
ge l'impatience du modéle & la
néceffité de fe corriger. Mais un
Artifte habile comme lui brife
bientôt les entraves qui arrête-
roient le génie. *Petitot* n'eût jamais
mis dans fes ouvrages cette ma-
nœuvre fi fine & fi féduifante, s'il
avoit opéré, ainfi que fes prédé-
ceffeurs, avec les fubftances ordi-
naires. Quelques heureufes décou-
vertes lui fournirent les moyens
d'exécuter fans peine des chofes

furprenantes, que fans le fecours
de ces découvertes, les organes
les plus parfaits, avec toute l'a-
dreffe imaginable, n'auroient ja-
mais pû produire. Tels font les
cheveux, que *Petitot* peignoit avec
une legereté dont les inftrumens
& les préparations ordinaires ne
font nullement capables. C'eft
un bonheur que de fçavoir s'ai-
der du fecours de la nature, com-
me le Graveur, par exemple,
quand il applique la propriété
corrofive de l'eau forte à fa plan-
che : c'eft un bonheur que de dé-
couvrir des moyens méchaniques
d'opérer ; ils ne manquent ja-
mais de rendre l'opération plus
parfaite à mefure qu'ils l'abre-
gent.

M. *Zink* a auſſi poſſédé des ma-
nœuvres & des ſubſtances qui lui
étoient particulieres, & ſans leſ-
quelles ſes portraits n'auroient ja-
mais eu cette liberté de pinceau,
cette fraicheur, cet empâtement
qui leur donne l'effet de la na-
ture, & qui font le mérite prin-
cipal de ſes ouvrages. On peut
lui reprocher trop de maniere,
c'eſt le défaut des Peintres qui
travaillent vîte, d'avoir été trop
avide, & d'avoir trop ſouhaité
d'être ſeul. Diſons, à propos de
cet habile Artiſte, qu'il eſt bien
humiliant pour le génie de la Pein-
ture, qu'il puiſſe quelquefois
exiſter ſeul, & dans l'abſence
parfaite de tout autre. M. *Zink*
n'a point fait d'éleve.

De la Peinture fur verre.

La Peinture fur verre, par tranf-
parence , cet Art confacré aux
vîtres d'Eglife , & que l'erreur
commune s'obftine à faire croire
perdu , quoiqu'on en puiffe voir
tous les jours des productions nou-
velles, eft encore un Art que
l'Angleterre fournit dans un de-
gré affez parfait.

De la Peinture en miniature.

Il s'en faut bien que ce genre
foit aujourd'hui en Angleterre au
degré de fupériorité où *Cooper ,*
ce divin Artifte, fçut le porter
du tems de *Cromwel.* Le peu de
durée de cette façon de peindre,
quand elle eft expofée au grand

jour , n'a pas fouffert qu'il ait paffé jufqu'à nous un grand nombre de fes portraits bien confervés ; ceux qui le font , ou à peu près, ont fait voir , avec étonnement , ce que l'Art peut produire quand toutes fes parties font raffemblées dans la même main , comme el- les l'étoient , dans celle du Peintre Anglois.

Des Peintres de chevaux.

On peut mettre au rang des Pein- tres de portraits, ceux qui peignent les chevaux en Angleterre. Dès qu'un cheval de courfe a acquis quelque réputation, on le fait pein- dre de grandeur naturelle ; c'eft, pour l'ordinaire, un profil tout pur, affez fec , mais peint d'ailleurs

avec fidélité : on y ajoute quel-
que figure de palfrenier aſſez mau-
vaiſe.

Du Payſage.

Si les Peintres s'attachent tou-
jours à l'étude de la nature, com-
me il paroît ſi raiſonnable de le
ſuppoſer, ceux qui font le pay-
ſage en Angleterre doivent ex-
céler. Rien n'eſt ſi riant que les
campagnes de ce pays-là, plus
d'un Peintre y fait un uſage heu-
reux des aſpects charmans qui s'y
préſentent de toutes parts : les
tableaux de payſage y ſont fort à
la mode, ce genre y eſt cultivé
avec autant de ſuccès qu'aucun
autre. Il y a peu de maîtres dans
ce talent qui ayent été beaucoup

fupérieurs aux Peintres de payfa-
ge qui jouiffent aujourd'hui en
Angleterre de la premiere répu-
tation.

Des Tableaux de Marine.

Un genre dans lequel on ne
doit pas craindre d'affûrer que les
Anglois excellent, eft celui des
Marines, dans le goût de *Vander-
velt*: Il ne faut pas penfer toute-
fois qu'il y ait un grand nombre
d'habiles gens dans ce genre, non
plus que dans les autres. Mais un
ou deux Artiftes, quand ils font
auffi habiles que ceux qui pei-
gnent aujourd'hui les Marines en
Angleterre, ne fuffifent-ils pas
pour acquérir à leur pays la ré-

putation de produire ce talent
avec fupériorité ?

Tout ce qui tient à la naviga‑
tion eft fi connu aux Anglois,
& fi intéreffant pour eux, qu'il
n'eft pas furprenant qu'ils fe plai‑
fent aux tableaux de Marine.
C'eft prefque une mode que de
faire peindre un vaiffeau de guer‑
re que l'on montoit dans une ac‑
tion périlleufe, d'où l'on s'eft tiré
avec gloire : c'eft un monument
flateur qu'on paye avec plaifir. Le
héros dirige fcrupuleufement le
Peintre dans ce qui regarde la
fituation de fon vaiffeau, relative‑
ment à ceux avec qui, ou contre
qui, il combattoit. Sa politeffe lui
fait obferver avec foin de ne dé‑
placer perfonne ; c'eft une nou‑

velle attention pour le Peintre,
qui ne la néglige pas. En effet une
erreur d'arrangement, dans cette
occafion, deviendroit trop defo-
bligeante.

De la Peinture à gouache.

M. *Goupy*, dont plufieurs ou-
vrages font gravés, ajoute un ta-
lent à ceux dont nous venons de
parler.

Il copie à gouache, dans une
perfection finguliere, les tableaux
des grands maîtres ; il fçait affu-
jettir fon pinceau à toutes leurs
différentes manieres de deffiner
& de peindre. Il fait ce genre,
qui, en apparence, eft purement
fervile, avec une liberté fçavante
qui conferve, à fes copies, le feu
des originaux.

De la Sculpture.

J'ai dit ailleurs que les Arts en Angleterre n'étoient pas un objet d'attention pour la Cour ou le Gouvernement en général. Il paroîtra peut-être furprenant que malgré cette circonftance defavantageufe, des opérations d'une auffi grande dépenfe que le font celles de la Sculpture, puiffent avoir lieu affez fouvent dans ce pays-là pour y employer plufieurs Artiftes.

Il y a néanmoins en Angleterre des Sculpteurs habiles, tant Anglois qu'étrangers. On voit plufieurs monumens dans l'Eglife de *Weftminfter* & ailleurs, qui ne le feront pas moins des talens de ces

Sculpteurs

Sculpteurs, que du mérite des
perfonnes à la mémoire defquel-
les ils font érigés. Un François
tient un rang affez diftingué en-
tre les plus habiles pour faire dou-
ter de celui qu'on doit accorder
à fes confreres; il a décoré l'Eglife
dont nous venons de parler, de
quelques grouppes pleins de talens
à tous égards : un autre Sculpteur
Flamand a placé, dans le même
lieu, l'idole dramatique des An-
glois, *Shakefpear*, dont M. de
Voltaire a fait un portrait fi ju-
dicieufement reffemblant dans fes
Lettres Philofophiques. Un autre
Flamand auffi a eu l'honneur d'ê-
tre employé à la décoration du
tombeau du grand Newton. Sous
de fi beaux aufpices, il auroit pû

E

se flatter, même sans le secours
de ses talens, d'arriver avec hon-
neur, à la postérité la plus éloi-
gnée. C'est lui que M. l'Abbé le
Blanc nomme assez impropre-
ment *un certain Rysbrack;* cette
expression de mépris designe un
homme obscur, qui mérite de l'ê-
tre, & ne convient pas à un Ar-
tiste respectable par ses talens &
par ses mœurs. J'ose assûrer ce-
pendant qu'aucun Académicien
en France, ne rougiroit de se le
voir associer. Cet Auteur s'est
trompé d'ailleurs, quand il a
dit que le monument du Che-
valier *Newton* avoit été érigé
par les Anglois, ce qui signifie-
roit *le public ou la nation;* M.
Conduit, qui avoit épousé la nie-

ce de ce grand homme, fit feul
tous les frais de fon monument.
Il faut dire que la Sculpture n'a
pû être regardée jufqu'à pré-
fent, en Angleterre, que comme
un talent funéraire, elle n'a pref-
que fervi qu'à décorer les tom-
beaux. Ce n'eft que depuis peu
d'années qu'on l'applique plus gé-
néralement.

Au refte les monumens qui dé-
corent l'Eglife de *Weftminfter*,
ne font point érigés par la nation
pour honorer la mémoire des per-
fonnes illuftres, comme on l'a fi
pompeufement débité dans les
Lettres Philofophiques. La fameu-
fe Actrice *Oldfield* y a été enter-
rée, par les foins & aux dépens
de fes amis, comme le refte de

ceux dont on y voit les tombeaux.
C'est une affaire de pur intérêt
particulier, & non point une inf-
titution nationale ; on s'adresse
au chapitre, qui, pour la somme
de vingt louis, accorde le privilege
de creuser un tombeau, & pour
celle de quarante louis de plus,
fournit une place convenable
pour ériger un monument.

Le Parlement vient d'assigner
douze mille livres pour en éle-
ver un dans cette Eglise, en
l'honneur d'un Capitaine de vaisf-
feau qui, dans la derniere guer-
re, perdit glorieusement la vie
en combattant. Je crois qu'il
est le premier à qui le Sénat An-
glois ait décerné cet honneur.
Combien de gens se font figna-

lés, qui ne font point enterrés à *Weſtminſter !* Combien d'autres y font enterrés, qui ne font preſ-que connus que par là ! Cette Eglife feroit depuis long-tems remplie de monumens, ſi tous les Anglois qui en ont mérité y en avoient un.

Les Anglois poſſédoient du tems de Charles II un Sculpteur très-habile, *Gabriel Cibber*, pere du célébre Comédien de ce nom. Il étoit Allemand, & a travaillé en Angleterre avec beaucoup de réputation. Ce *Gabriel Cibber* que, felon M. l'Abbé *le Blanc*, les Anglois *regardent comme un fecond Praxitele*, n'étoit point, ainſi qu'il le prétend, *un ignorant, qui ne méritoit pas feulement le*

nom de Sculpteur. Les bas reliefs
qu'on voit de lui au piédestal du
monument pourroient n'être pas
bons ; mais comme on ne doit
juger du mérite d'un Artiste que
sur ce qu'il a fait de mieux , la
réputation de celui-ci se trouve-
ra assez glorieusement établie par
deux belles figures de ronde-bosse
couchées sur le fronton de la
porte de l'hôpital des fous. Elles
ont , dans un dégré éminent ,
toutes les parties qui peuvent faire
admirer un ouvrage de Sculpture.

L'extrême dureté avec laquelle
l'Auteur des *Lettres d'un Fran-
çois* traite les Artistes d'Angleter-
re, pourroit révolter & surpren-
dre, même dans le cas où les
Arts reconnoîtroient sa jurisdic-

tion. Quel n'auroit point été le
malheur des Artiftes Anglois, fi
quelque étude de deffein, chez cet
Auteur, avoit pû faire foupçon-
ner d'un peu de juftice la févérité
de fes jugemens !

Il eft vrai que tous les repro-
ches qu'il leur fait ne font pas
également injuftes ; il a raifon,
par exemple, de dire qu'ils tra-
vaillent pour de l'argent, bien
qu'ils ayent ofé rire de cette ju-
dicieufe obfervation, & qu'ils
l'ayent traitée de lieu commun
futanné. Ils ont même porté l'in-
docilité jufqu'à prétendre que le
defir de la gloire & du gain étoient
deux motifs, non feulement très-
compatibles, mais ordinairement
unis & inféparables, quand il s'agit
de talens. E iiij

Ceux d'entre les Peintres Anglois, à qui cet Auteur a reproché de tourner tous leurs portraits *à droite ou à gauche*, n'ont pas été de si bonne humeur ; ils ont demandé avec quelque impatience si leur cenfeur exigeoit donc qu'ils fuffent fens deffus deffous, ou fens devant derriere ; ils ont même voulu prouver qu'ils avoient peint quelquefois une tête de front, quoique ce fuffe la moins pittorefque de toutes les pofitions naturelles. Mais ils parloient en gens piqués : nous qui ne le fommes plus, difons tranquillement que l'Auteur des *Lettres fur les Anglois*, exigeoit peut-être de ces airs penchés, de ces attitudes forcées, que les Pein-

tres effayent quelquefois par pé-
tulence de talent, plûtôt que par
raifon. Mais il ne fe fouvenoit
pas que le portrait étant une re-
préfentation immobile, elle fera
toujours moins parfaite à mefure
que fon objet fera plus en mou-
vement. Une figure mouvante,
ou dans une attitude forcée, ne
donne que des pofitions inftanta-
nées, qui peuvent plaire dans le
naturel, à caufe de leur fucceffion
variée, mais qui, devenues fi-
xées, & fur la toile, paroiffent ri-
dicules.

Il eft impoffible de faire choix,
dans les objets animés, d'une at-
titude affez permanente pour
qu'elle foit abfolument analo-
gue à l'immobilité de la Pein-

ture, mais la raifon veut au
moins qu'on choififfe celle qui
en approche davantage, quelque
éloignée qu'elle en puiffe être.
.Tout doit contribuer à la reffem-
blance dans un portrait : or plus
on choifit dans la nature de cir-
conftances approchantes de celles
où la Peinture eft affujettie, plus
on fe trouve avoir raffemblé de
circonftances illufoires qui con-
tribueront à la reffemblance du
portrait à fon original, ou, fi
on peut le dire, de l'original à fon
portrait.

Une attitude forcée déplaît
dans un portrait, dès qu'on le re-
garde beaucoup plus long-tems
que cette attitude n'auroit pû du-
rer dans la nature. Sa continua-

tion détruit alors, fans qu'on y
penfe, l'illufion qu'on cherchoit
à fe faire, elle révèle trop grof-
fierement, & trop tôt, l'impof-
ture agréable de l'art, lors mê-
me qu'on tâchoit, avec plaifir,
de s'y prêter. Il feroit aifé de don-
ner plufieurs exemples de l'abfur-
dité de l'introduction des attitu-
des inftantanées dans le portrait.

Le fourire, par exemple, feroit
defagréable dans la nature, s'il
étoit perpétuel. Il dégénereroit
en idiotifme, en fadeur, en im-
bécillité. Le Peintre qui le per-
pétue en l'introduifant dans un
portrait, fous prétexte de peindre
une grace, affujettit fon ouvra-
ge au même défaut. Dans tout
portrait, on ne peut trop le dire,

la reſſemblance eſt la perfection
eſſentielle; tout ce qui peut con-
tribuer à l'affoiblir ou à la dégui-
ſer eſt une abſurdité; c'eſt pour
cela que tout ornement intro-
duit dans un portrait aux dépens
de l'effet de la tête, eſt une in-
conſiſtance. C'eſt pour cela auſſi
que tout attribut qui, ſous pré-
texte de faire tableau, égare
nos idées, & nous fait manquer
la reconnoiſſance, eſt une erreur,
une foibleſſe, une défiance pré-
maturée de pouvoir remplir ſuf-
fiſamment la principale inten-
tion de l'ouvrage, la reſſem-
blance, & qui, en cherchant
d'avance à en compenſer le dé-
faut, le produit. En effet, peut-
on aiſément reconnoître le por-

trait de sa femme, ou de toute
autre à qui on s'intéresse, dans
l'image payenne d'une folle échap-
pée de l'olympe, parcourant les
airs sur une nue, d'une Minerve en
casque, d'une Savoyarde? &c. Mais
les personnes qui se font peindre
aiment ces déguisemens; elles se
font masquer, & sont surprises
de n'être pas reconnues.

De la Sculpture en bois.

La Sculpture en bois est aujour-
d'hui beaucoup plus parfaite & plus
recherchée en Angleterre qu'elle
ne l'étoit : mais soit que les An-
glois n'ayent pas la bonne façon
de la dorer, ou soit plutôt
que l'or dont ils se servent soit mal
préparé, leur dorure sur bois,
ainsi que celle de leur galon, est

très-inférieure à ce qui se fait ailleurs par la couleur & par la durée.

Des Etoffes de Soie.

Les Anglois ne sçauroient souffrir qu'on doute un moment de la supériorité de leurs manufactures d'étoffes de soie. Il faut convenir que la manœuvre en est excellente ; on ne peut leur contester ni le choix, ni l'abondance des matériaux, ni la perfection des teintures, mais tout cela ne regarde encore essentiellement que les étoffes unies, ou tout au plus rayées.

Mais, en parlant des desseins & des Peintures, si l'on peut le dire, dont elles sont décorées, on ne pourra pas, sur cet article,

leur accorder la même perfe&ion.
Quelques deffinateurs de Lyon
établis depuis peu d'années dans
la fameufe manufa&ure de Lon-
dres, fourniffent à cette manu-
fa&ure ce qu'elle a de meilleur.
Une femmê fans art & fans lu-
mieres, guidée par un caprice
ignorant, eft depuis long - tems
la principale fource des deffeins
colorés qu'on y employe. On ne
fçait pas encore dans ce pays-là
que tout l'art d'un Peintre, con-
fommé & exercé même dans cette
partie, eft à peine fuffifant quand
il s'agit de donner des deffeins où
l'or, l'argent & les couleurs faf-
fent leur effet avec toute l'har-
monie & l'éclat que ces fortes de
tableaux demandent.

Je faifois un jour chez une Da-

me Angloife les obfervations que
je viens de faire ici. Elles ne
manquerent pas d'être reçues
comme elles le feront encore,
fi jamais elles font lûes en An-
gleterre ; la garderobe de cette
Dame étoit très - riche & très-
variée. Je propofai l'épreuve de
la différence que je difois exifter
entre les deffeins d'étoffes angloi-
fes & celles d'un autre pays , & j'af-
fûrai que je reconnoîtrois les unes
& les autres d'auffi loin que mes
yeux me permettroient d'en dif-
tinguer les deffeins & la diftri-
bution des couleurs. On fit éta-
ler fucceffivement plufieurs ro-
bes d'étoffes brochées , & je les
devinai. Il eft vrai que fi l'on m'eût
montré quelques copies , quoi-
que peu exactes, je m'y ferois

fans doute trompé, mais cela
n'arriva pas ; & il me fut très-
aifé de reconnoître les deffeins
anglois à leur défaut de goût &
de compofition, & à la diftribu-
tion des couleurs mal nuancées,
fans oppofition , fans force , &
fans art , quoique très-belles en
elles-mêmes.

Les étoffes brochées d'Angle-
terre fourniffent un exemple bien
marqué de l'excellence de l'ou-
vrier Anglois dans les ouvrages
fimples ou fymmétriques, & du peu
de talent qu'il a pour ce qui eft plus
compofé , pour ce qui dépend da-
vantage du goût & de l'ornement.

Le manufacturier Anglois d'étof-
fes brochées donne encore dans une
autre erreur d'autant moins par-

donnable, que ce n'eſt point une
erreur de goût , mais de com-
merce & d'intérêt. Il enrichit mal
à propos de matiere une étoffe
déja trop chere par la façon; il
prodigue la foie dans des ouvrages
qui ne font déja que trop lourds.
Une étoffe de prix n'eſt pas fai-
te pour durer davantage que la
fraicheur des couleurs qui la dé-
corent; elle eſt faite pour parer,
& non pour l'uſage. Cette conſi-
dération devroit avoir d'autant
plus de force qu'une étoffe trop
battue, trop lourde, ou trop fer-
me, habille toujours mal, fans
jeu, fans plis, & fans grace, &
reſſemble davantage à un meu-
ble qu'à une robe.

D'ailleurs la cherté d'une mar-

chandife en diminue naturelle-
ment le debit ; quelques perfon-
nes à qui il convient de fe dif-
tinguer par la dépenfe, préfére-
ront peut-être cette étoffe ; mais
on fçait que l'intérêt du manu-
facturier git davantage dans la
grande & conftante confomma-
tion d'une marchandife fur la-
quelle il fait un gain médiocre,
que dans le prix exorbitant d'un
article dont le débit eft très-
petit, mais fur lequel fon profit
eft plus confidérable. C'eft fur la
fabrique, & non fur la matiere,
qu'un manufacturier doit établir
fon gain, particulierement quand
cette matiere eft auffi précieufe
que l'eft la foie.

Des Toiles peintes.

Les Anglois font des efforts
perpétuels pour arriver à la per-
fection dans la Peinture des toi-
les, soit pour ce qui regarde le
deſſein, la beauté des couleurs,
ou leur fixité ; le commerce con-
ſidérable qu'ils en font, met beau-
coup d'ardeur dans leurs recher-
ches ſur cet article, ils n'épar-
gnent rien pour obtenir des mo-
deles deſſinés & peints par de
bons Artiſtes ; auſſi n'eſt-il pas
ſurprenant qu'ils ayent porté cet
Art à une très-grande perfection.

De la Gravure en acier.

La monnoie n'eſt pas un éta-
bliſſement fort brillant en Angle-

terre, fur-tout pour ce qui regarde
le falaire de ceux qui font char-
gés de la graver ; trois perfonnes
y font employées : la différence
de leur rang n'eft pas décidée par
leur habileté, non plus que la
différence de leurs penfions; le
premier en date eft le premier en
tout ce qui regarde les avantages
de ces places ; s'il meurt, le fe-
cond lui fuccède, & ainfi du fe-
cond à l'égard du troifieme. De
là il peut arriver que le mérite &
la penfion foient en raifon contrai-
re. La penfion du premier eft en-
viron de fept mille livres. M.
Daffier, dont le mérite ne dé-
ment affurément pas la célébrité
que fon pere a acquife à ce nom
par le même talent, eft un des

Graveurs de la monnoie d'An-
gleterre. Sa belle fuite de médailles
de quelques grands hommes de ce
pays-là, faites d'après nature, &
plufieurs autres ouvrages, témoi-
gnent combien il eft fait pour
occuper les premieres places de
fon état.

De l'Imprimerie.

A l'Art d'exprimer & de com-
muniquer nos idées les plus abf-
traites à l'art d'écrire, on ne pou-
voit rien ajoûter de plus intéref-
fant que celui de répéter cette
écriture avec élégance, avec cor-
rection, & prefque à l'infini, par
le moyen de l'Imprimerie.

Cet Art fi utile parvint, peu
de temps après fa naiffance, à

une très-grande perfection dans
certains pays de l'Europe.

L'Angleterre n'est pas un de
ceux où il ait été cultivé d'a-
bord avec le plus de soin ; il n'est
que depuis peu d'années au de-
gré de perfection où il s'y trouve
aujourd'hui. Mais la beauté des
caracteres, le choix du papier,
& toutes les circonstances qui
font une édition agréable, ne
font pas les seules qui peuvent
attirer à l'Imprimerie, en Angle-
terre, une attention particuliere.
La liberté est entiere, & ne con-
noît point de censeurs, & son
extrême licence y jouit presque
de l'impunité ; quelques blasphê-
mes trop peu déguisés ; quelques
réflexions trop hazardées contre

le gouvernement; quelques libelles diffamatoires, font les feules chofes qu'on ne lui permet pas toujours.

Les Anglois font extrêmement jaloux de la liberté de leurs preffes; c'eft ainfi qu'ils s'expriment. Ils prétendent que le privilege de pouvoir tout imprimer fans contrôle, & le droit de faire juger leurs procès civils ou criminels par douze petits particuliers pris par hazard (que leur ignorance & les préjugés, qui en font inféparables, devroient plûtôt faire récufer), font les deux principales bafes de leur liberté en général.

Une des particularités les plus remarquables que produit chez
les

les Anglois le droit de tout im-
primer, est cet essain de feuilles
& de demi-feuilles volantes qu'on
voit éclorre tous les matins, ex-
cepté le dimanche, & dont les
tables de tous les caffés sont cou-
vertes. Vingt de ces papiers dif-
férens, sous différens titres, pa-
roissent chaque jour : quelques-
uns contiennent un discours mo-
ral, ou philosophique; la plûpart
des autres présentent des réfle-
xions politiques, & souvent sédi-
tieuses, sur quelque affaire de par-
ti. On y trouve les nouvelles de
l'Europe, celles d'Angleterre, de
Londres & du jour précédent.
Leurs Auteurs prétendent être
instruits des délibérations les plus
secrettes du Conseil, & ils les ren-

F

dent publiques. Si le feu a pris
à une cheminée ou ailleurs ; s'il
s'est commis un vol ou un meur-
tre ; si quelqu'un s'est tué d'en-
nui ou de defespoir, le public,
en est informé le lendemain avec
le plus grand détail. Après ces
articles viennent les affiches de
toute espece, & en très - grand
nombre : outre celles des diffé-
rens objets qu'on a envie de louer,
de vendre ou d'acheter, il s'y en
trouve d'amufantes; on y voit celle
d'un mari, dont la femme vient
de s'enfuir; il déclare qu'il ne
payera aucune des dettes qu'elle
pourra contracter, & en effet
cette précaution, fuivant la
coutume du pays, est nécef-
faire pour l'en difpenfer. Il mé-

nace de toute la rigueur des loix
ceux qui oferont donner un afyle
à fa femme. Quelqu'autre affi-
che le détail de fa fortune, de
fon âge, de fon état, & ajoute
qu'il fe propofe d'époufer telle
femme qui fe trouvera dans les
circonftances qu'il exige & qu'il
décrit; il indique le lieu où il
faudra s'adreffer pour traiter &
conclure. Il s'en trouve qui dé-
fignent une femme qu'on a vûe
au fpectacle ou ailleurs, & qui
annoncent la réfolution que quel-
qu'un a pris de l'époufer. Si quel-
qu'un fait un rêve qui lui fem-
ble prédire qu'un certain numéro
fera heureux à la loterie, il le
fait afficher, & propofe un avan-
tage à celui qui fe trouvera en

poffeffion de ce numéro s'il veut
s'en défaire.

· Une foule de Médecins em-
piriques font auffi afficher leurs
médicamens différens. La plûpart
des maladies, dont ils doivent opé-
rer la guérifon, exigent fouvent
l'ufage de termes tecniques & des
détails extrêmement indécens.

· Il en coute trente-fix ou qua-
rante-huit fols, pour faire infé-
rer les plus courtes affiches ; la
moitié de ce qu'elles produifent
eft dûe au Roi, ce qui, joint à
l'impôt que l'Imprimeur eft obli-
gé de payer pour la marque qui
doit être appliquée à chaque feuil-
le, fait une fomme très-confidé-
rable.

· Au refte les preffes d'Angle-

-terre, rendues célébres par tant
de chef-d'œuvres d'efprit & de
fcience, n'impriment prefque plus
aujourd'hui que de miférables &
d'infipides romans, des volumes
rebutans, de lettres froides &
ennuyeufes, où la plus fade pué-
rilité tient lieu d'efprit & de gé-
nie, où une imagination échauf-
fée s'exerce fous le prétexte de
former les mœurs.

Il eft très-facheux qu'un gen-
re d'écrire fufceptible de tant d'a-
grément & d'utilité, capable de
produire les Gil-Blas & les Jofeph
Andrews, foit fi fouvent avili,
& que des perfonnes graves puif-
fent fe prévaloir de la curiofité
des jeunes gens, pour leur inf-
pirer, par des ouvrages dange-

reux, le goût ridicule & perni-
cieux de l'intrigue & des aven-
tures.

De la Gravure en maniere noire.

Ce talent eſt un peu tombé en
Angleterre. *Smith*, qui vivoit du
tems de *Kneller*, fit des portraits
admirables dans cette maniere.
Elle coûte peu à celui qui la fait,
& par conféquent à celui qui l'a-
chette; elle s'eſt preſque entie-
rement confacrée au portrait.
Les Peintres de quelque réputa-
tion, & ceux qui n'en ont point,
cherchent également à fe célé-
brer par fon moyen; ils font gra-
ver un ou pluſieurs de leurs por-
traits dans ce genre, fous toutes
fortes de prétextes, mais le deſ-

fein de s'afficher eft leur vérita-
ble motif. Au refte le Graveur
fait tout ce qui fe préfente, &
fon ouvrage affiche auffi fouvent
l'ignorance que les talens. Cet
ouvrage eft d'ailleurs fi incorrect
aujourd'hui , que les mauvais
Peintres y trouvent une belle
occafion de mettre fur le compte
des Graveurs leur propre défaut
d'habileté. Mais le nom du Pein-
tre eft au bas de la planche, il
le lit avec complaifance en par-
courant l'étalage des marchands
d'eftampes ; c'eft un témoignage
public de fon exiftence, d'ailleurs
peut-être obfcure ; il n'en deman-
doit pas davantage.

F iiij

De la Ciselure.

Le grand commerce de bijou-
terie que font les Anglois dans
toutes les parties du monde, ex-
cepté en France, n'a pas produit
le nombre d'habiles Ciseleurs
qu'on auroit pû en attendre. Mais
il eſt naturel qu'un Art ſoit traité
différemment pour le compte du
particulier, ou pour celui du
marchand. Le particulier ne con-
ſulte que le goût, qui lui fait
ſouhaiter le parfait, & dans l'eſ-
pérance de ſe le procurer, il
craint de trop limiter le ſalaire
de l'Artiſte; les occaſions de l'em-
ployer ſont pour lui peu fréquen-
tes; ce ſeroit de ſa part une écono-
mie mal entendue, de n'exiger que

du médiocre, parce qu'une fom-
me peu confidérable en eft le
prix.

Le marchand, qui emploie un
Artifte dans une vûe de profit,
le fait fur un pied différent. Il
n'exige un certain degré de per-
fection qu'autant qu'il fçait qu'il
eft néceffaire au fuccès & à la
réputation de fon commerce. Dès
que celui qu'il emploie a mis
affez de talent dans fon ouvrage
pour le rendre vendable, chaque
pas au-delà eft en pure perte,
& devient pour lui une fuper-
fluité ruineufe; il arrête alors la
main de l'Artifte, & en même
tems le progrès de l'art. Mais il
a dû le faire, lui; dont le mo-
tif n'eft pas de jouir des produc-

tions de cet Art, mais de les
faire servir à son gain. L'Artiste,
dont il n'exige que de la médio-
crité, peut-il se plaindre? il a
lui-même une bonne raison de
ne lui pas accorder la perfection
quand il le pourroit, & ces rai-
fons partent du même principe.
La Cifelure n'étant donc recher-
chée que d'un petit nombre de
particuliers, & ne pouvant avoir
des occafions bien fréquentes d'at-
teindre à quelque perfection en
s'exerçant pour le commerce, on
pourra conclure que le nombre
de Cifeleurs habiles n'eft pas con-
fidérable en Angleterre; cette
conclufion eft juftifiée par le fait.
Je n'y connois qu'un Artiste dans
ce genre, dont les talens méri-

rent véritablement l'attention des
amateurs & les suffrages des Ar-
tistes. M. *Mosar* jouit avec hon-
neur de l'un & de l'autre depuis
plusieurs années.

Le goût qu'on appelle *baroque*,
ou *de contraste ;* ce goût ridicule
& bizarre, quand il est appli-
qué à des objets qui seroient sus-
ceptibles de symmétrie, s'est ré-
pandu jusqu'en Angleterre, où
il enfante tous les jours, com-
me ailleurs, quelque monstre
nouveau. Ce goût, que les gé-
nies médiocres adoptent sans sen-
timent, & qu'ils appliquent en
aveugles, ne pouvoit être rendu
supportable que par les talens su-
périeurs du célébre artiste qui en
fut l'inventeur ; les traits de son

imagination, toujours riche & fça-
vante, avec le fecours de la nou-
veauté, firent fouvent admirer
des compofitions hardies & in-
confiftantes, mais qui ne peu-
vent être imitées par de moins
habiles que lui, fans révolter la
raifon.

Des Graveurs en pierre.

Il y a eu, & il y a encore en
Angleterre, des Artiftes habiles
en ce genre; l'extrême perfec-
tion de la plûpart des pierres gra-
vées antiques qui font parvenues
jufqu'à nous, rendra toujours très-
difficile le deffein de les égaler.
Ce talent a dû être moins ingrat
pour les Artiftes anciens qu'il ne
l'eft pour les modernes. Ses pro-

ductions tenoient fans doute à la religion par quelque endroit, ce qui, en les faifant rechercher davantage, contribuoit à les rendre plus parfaites.

De l'Orfévrerie.

Il y a peu de vaiffelle plate en Angleterre, à proportion de la richeffe apparente des Anglois : auffi le nombre d'Orfevres en état de fournir des morceaux un peu remarquables dans ce genre y eſt- il bien petit. Peu de tables dans ce pays font fervies en argent. Soit que la richeffe y confiſte principalement en crédit ou en papiers, foit qu'étant mieux inſtruits que les autres nations de ce que produit ce métal dans la

commerce , les Anglois aiment
mieux le faire valoir de cette fa-
çon , que d'en perdre le produit
en l'employant en trop grande
quantité à la décoration de leurs
tables. C'est peut-être aussi pour
cette raison qu'un bijou trop char-
gé de métal est rejetté en An-
gleterre.

L'ostentation ridicule avec la-
quelle on y étale assez générale-
ment quelque peu de vaisselle
inutile sur un buffet pendant le
repas, est une marque de sa ra-
reté parmi les gens même d'un
état considérable. Le soin extrê-
me que l'on prend d'en conserver
le mat & le poli qu'elle a ap-
porté de chez l'Orfevre, en se-
roit peut-être une autre marque,

si l'on ne pouvoit également attri-
buer ce soin à l'élégante propre-
té qui regne chez les Anglois.
Mais il faut dire que si leurs ta-
bles ne sont décorées que de quel-
ques morceaux de vaisselle in-
dispensables, on ne les y voit
point aussi mêlés avec cette terre
ignoble, connue sous le nom de
sayence. La porcelaine de la Chi-
ne, scrupuleusement assortie, &
plus ou moins belle, suivant le
goût & les moyens du maître,
tient souvent lieu d'un service
plus riche; la finesse, la blan-
cheur, & l'extrême propreté du
linge achevent le faste agréable
de cette décoration.

De la Jouaillerie & de la Bijouterie.

La nature a infpiré à chaque individu un amour, une fatis-faction de lui même, qui lui fait chercher perpétuellement les moyens de fe conferver, aux dépens même de tout ce qui l'environne, comme voyant en lui ce qu'il y a pour lui de plus effen-tiel & de plus intéreffant dans toute la nature. Mais le cas que chacun fait de fon exiftence ne fe borne pas au foin de la conferver. Le premier foin des hommes eft de fe nourrir, le fecond eft de paroître avec diftinction; il eft même un âge, des tempéramimens, & des nations chez qui

le fecond de ces foins devient fou-
vent le premier. Le plaifir d'être
paré devance de fort loin les au-
tres paffions ; c'eft la premiere
des enfans , c'eft la derniere des
hommes. On voudroit être l'ob-
jet de l'attention des autres, com-
me on l'eft de la fienne propre ;
on employe toutes fortes de
moyens pour le devenir ; on fe
couvre de petites lames d'or &
d'argent ; le brillant & la richef-
fe de ces métaux font également
propres à fe faire remarquer & à
produire la confidération , tout
eft bon qui peut attirer quelque
petit hommage à notre cher in-
dividu , quand même il feroit
extorqué. L'éclat & le prix des
bijoux eft un des moyens le plus

fûr d'ajouter quelque chofe à l'importance de notre être ; ils nous annoncent au moins de fort loin, on diroit qu'ils étendent les limites locales de notre exif-tence. Il n'eft pas furprenant que toutes les nations en ayent admis l'étalage.

Celui du diamant eft mieux reçu en Angleterre que celui des pierres de couleurs ; il eft plus riche, moins bigarré, il pare d'u-ne façon moins équivoque.

Les Bijoutiers anglois font fort habiles, mais ils n'auroient pas des occafions fréquentes d'exer-cer leurs talens dans des mor-ceaux extrêmement confidéra-bles, fur-tout en couleurs, s'ils ne travailloient que pour leur pays.

Des Ouvrages d'acier.

Il paroîtra peut-être inutile de faire un article des ouvrages d'acier poli, dont la réputation est également établie & méritée. Il sera moins hors de propos de remarquer à leur sujet, qu'ils doivent leur naiffance & leur progrès, à l'abfence des privileges exclufifs de communautés. Ces privileges n'exiftent pas dans les lieux de leur fabrique. L'immenfité des manufactures, non feulement d'ouvrages d'acier, mais de ceux d'émail & de cent autres différens objets, qui fe font établies dans ces lieux privilégiés, en admettant un grand nombre d'ouvriers de différens âges & de

différens degrés de talens, fait
que les diverfes opérations peu-
vent être diftribuées avec éco-
nomie à des mains dont l'âge, la
force, ou l'habileté fe trouvent
proportionnés à ce qu'exige leur
tâche, comme leur falaire eft
proportionné à ces autres circonf-
tances.

Cette tâche eft toujours la répé-
tition de quelque opération très-
courte, afin que l'ouvrier, n'ayant
point à changer d'outils, travaille
plus vîte, & avec plus de per-
fection, à force de s'exercer à
la même manœuvre. Cette éco-
nomie réduit le prix de ces jo-
lis ouvrages à fi peu de chofe,
pour qui les achete de la pre-
miere main, qu'on eft étonné de

fa difproportion avec leur pro-
preté & leur folidité.

De la Porcelaine.

Il y a peu de nations en Eu-
rope , on pourroit même dire peu
de grandes villes , qui n'ait une ,
ou plufieurs manufactures de por-
celaine. Il eft furprenant qu'au-
cune n'ait encore ofé travailler
pour l'ufage commun : c'eft que
toutes les porcelaines qu'elles fa-
briquent font trop fragiles & trop
vitreufes , & que ne pouvant les
faire bonnes, on les fait fi bel-
les & fi difpendieufes , qu'elles
ne fervent prefque qu'à orner
les appartemens.

Toutes les porcelaines ne font
qu'une vitrification imparfaite

d'un mélange de plufieurs fubf-
tances qui, expofées à un degré
de feu plus violent que celui
qu'elles effuient, dónneroient un
verre effectif. Ces fubftances font
différentes & varient en dofes,
fuivant l'idée de celui qui les
travaille ; le caillou, devenu
blanc par la calcination, eft de
ces fubftances la plus générale-
ment employée; la chaux d'é-
tain, dont l'opacité fe foutient
long-tems dans le verre en fufion,
y entre auffi quelquefois. Il n'y
a point de fubftances connues fi-
xes, opaques & blanches, dont
on n'ait effayé l'effet dans la com-
pofition de la porcelaine: on y
mêle du verre ou des matieres
vitrifiantes, pour les lier enfem-

ble°, pour leur donner la folidité.

On trouve aux environs de Lon-
dres trois ou quatre manufactures
de porcelaine, celle de Chelfea
eft la plus confidérable; un riche
particulier en foutient la dépenfe;
un habile Artifte françois four-
nit ou dirige les modeles de tout
ce qui s'y fabrique.

Il s'eft établi depuis peu une
autre manufacture de porcelaine
dans le voifinage de celle-ci, dont
quelques ouvrages font peints
en camayeux, par une efpece d'im-
preffion. Ayant autrefois imagi-
né une pareille façon de peindre
la porcelaine, j'en fis plufieurs
expériences; je ne prétends pas
toutefois que ce que j'en dirai ici
foit exactement ce qui fe prati-

tique dans cette manufacture.

On fait graver fur une plan-
che de cuivre le fujet qu'on veut
imprimer; il faut que la taille
de cette gravure foit affez ou-
verte pour contenir une quanti-
té fuffifante d'une fubftance ap-
propriée à l'opération. On charge
la planche de cette fubftance qui
doit être la chaux de quelques
métaux, mêlée d'une petite quan-
tité d'un verre adapté. On en
fait une impreffion fur du papier,
que l'on applique enfuite par le côté
imprimé, fur l'endroit de la por-
celaine qu'on veut peindre, après
l'avoir frotté d'une huile de té-
rébenthine épaiffie; on enleve en-
fuite proprement le papier, &
l'on met l'ouvrage au feu.

Cette

Cette façon de peindre ou d'imprimer la porcelaine pourroit admettre l'ufage de plus d'une couleur, fans fe borner au camayeu. Au refte on voit affez fes avantages ; un fujet une fois deffiné & gravé devient non feulement une économie confidérable pour la manufacture, par la répétition de fes applications ; mais quand le deffein eft bon, comme il eft aifé de s'en procurer qui le foient, il augmente l'élégance & le prix du vaiffeau.

De l'Architecture.

Les Anglois n'ont point d'Architecture nationale, pour ce qui regarde la décoration des grands édifices. Ils prennent, comme les

G

autres nations, leurs modeles en
Italie & dans l'antiquité.

L'Eglife de S. Paul, un des
plus grands édifices de l'Europe,
eft, comme la plûpart des grands
édifices modernes, une compi-
lation des plus belles parties de
l'Architecture ancienne. Le por-
tique de S. Martin-des-Champs,
à Londres, eft celui d'un ancien
temple grec fans changement.
L'Architecte a fait voir, par ce
choix, l'élégance de fon goût, &
la folidité de fon jugement.

La Bourfe de Londres eft un
bel édifice bien approprié à fon
ufage ; autour de la cour, où
s'affemblent les négocians une
fois par jour, regne un rang de
niches deftinées à placer les fta-

tues des Rois d'Angleterre après
leur mort. Il y a aussi de pareilles
niches dans l'extérieur du bâti-
ment.

Celui qui bâtit pour le parti-
culier n'a ni l'occasion d'introdui-
re les grandes parties de l'Archi-
tecture, ni même celle de suivre
toujours son goût ; chacun veut
être son propre architecte en An-
gleterre, encore plus qu'ailleurs.
On y est peut-être plus indépen-
dant de la mode sur cet article
que dans d'autres pays ; chacun
y donne des raisons pour justi-
fier des goûts opposés. Celui qui
met toute sa façade en grandes
croisées, prétend qu'il y a beau-
coup de jours sombres en Angle-
terre, (ce qui, pour le dire

G ij

en paſſant, n'eſt qu'un préjugé
relativement aux climats voiſins).
Celui, au contraire, qui n'admet
qu'un petit nombre de petites
croiſées, dit qu'elles défendent
de la chaleur en été, & qu'elles
la conſervent en hiver. Cette va-
riété de goûts dans les façades des
maiſons modernes un peu conſi-
dérables, fait un effet amuſant ;
ce n'eſt pas qu'il n'y ait en An-
gleterre un grand nombre de
maiſons dans un ſage milieu, &
qui ſont bâties & ornées ſuivant
les plus ſaines regles de l'art : tels
ſont la plûpart des châteaux dont
les campagnes d'Angleterre ſont
décorées aux dépens de Londres.

Les maiſons deſtinées aux pe-
tits particuliers n'étant pas ſuſcep-

tibles d'ornement , ont un mérite
plus analogue à leur deſtination :
elles ſont extrêmement commo-
des dans leur petiteſſe ; les trois
quarts de ces maiſons à Londres
ſont bâties ſur le même plan. L'eſ-
calier eſt dans le milieu de l'em-
placement , & n'eſt pas plus ex-
poſé aux attaques des ſaiſons que
les appartemens : la cour eſt pref-
que toujours derriere la maiſon.
Ailleurs les appartemens commen-
cent à la porte de l'antichambre ;
en Angleterre ils commencent à la
porte de la rue. Les gens un peu
aiſés , & preſque tout le mon-
de ſe pique de l'être dans cette
grande ville, occupent toujours
en entier une de ces petites mai-
ſons, ce qui fait que n'ayant rien

de commun avec d'autres loca-
taires, ils jouiſſent ſans obſta-
cles de la plus grande propreté.
Une porte à ſimple battant, où l'on
arrive par deux ou trois marches,
eſt la principale entrée de la mai-
ſon. Les remiſes & les écuries
ſont ailleurs. On n'y connoît pas
la prétention des portes cocheres
inutiles. On n'a jamais penſé à
placer contre un mur une de ces
portes ſimulées, pendant que la
porte réelle eſt priſe humblement
dans un paneau de ce maſque,
& n'eſt ſouvent qu'un miſérable
trou qui mène dans une allée af-
freuſe, où regnent toutes les hor-
reurs de l'obſcurité & de l'ordure.

Dans preſque toutes les mai-
ſons Angloiſes, chaque piece,

ainſi que l'eſcalier, eſt boiſée &
peinte; ce n'eſt que depuis quel-
ques années que s'eſt introduit
chez les gens étoffés l'uſage de
tendre les ſalles de compagnie &
les chambres à lits. Cet uſage
eſt encore devenu plus général
depuis la facilité qu'il y a d'ac-
quérir des tentures à un prix très-
modique; ces tentures nouvel-
les ſont du papier teint & ver-
ni, ſur lequel on applique des
tontures de draps en différens deſ-
ſeins, à l'imitation du velours
d'Utrecht, mais d'un effet plus
brillant & plus leger.

Il ne faut pas mettre ſur le comp-
te des Architectes anglois les
abſurdités d'un édifice public
dont on a déparé la ville de Lon-

dres depuis quelques années. C'est
une maison très-considérable dont
cette ville a fait la dépense ; el-
le doit être habitée par son
Maire pendant le tems de sa char-
ge, qui dure un an. Les prérogati-
ves de cette charge & sa dignité,
qui donne à celui qui en est revêtu
le titre de *Lord* ou Seigneur,
méritoit cette attention de la part
de la ville; mais en voyant cet
édifice qui, par bonheur, mal-
gré son volume est assez caché,
on ne diroit pas qu'il y eut d'ex-
cellens Architectes chez les An-
glois. Rien n'est si ridicule que
cet édifice dans presque toutes
ses parties. L'Architecte de ce
bâtiment est, à ce qu'on pré-
tend, celui que la ville emploie

communément. Le Confeil de
la ville de Londres, à qui il ap-
partient de décider fur ce qui
regarde ces fortes d'entreprifes,
n'eft compofé que de commerçans;
leur choix dans cette occafion eft
une nouvelle preuve du peu d'a-
nalogie qui fe trouve entre l'efprit
de commerce & le goût des Arts.

Le pont de Weftminfter eft un
des plus confidérables édifices qui
ait été exécuté depuis plufieurs
fiecles. Sa conftruction fe trou-
voit fujette à de grandes difficul-
tés à caufe des marées, qui font
très-fortes dans cet endroit de la
Tamife ; mais par des méthodes
nouvelles , & un travail affidu
d'environ douze ans, que la nuit
même n'a pas toujours interrom-

G v

pu, il a été heureusement achevé
sans batardeaux, sans détourner
la riviere, sans embarrasser la
navigation un seul instant, sans
même qu'il °en ait couté la vie
à un seul homme.

Un ouvrage de cette impor-
tance, terminé avec tant de suc-
cès, auroit dû faire la fortune de
l'Architecte. Mais en vain il a
rempli sa grande tâche avec l'ap-
probation universelle, & avec un
desintéressement peu commun;
il a été réformé. Il est vrai que
son congé fut suivi d'une gra-
tification de quarante-six mille
livres, à peu près comme celle
que les Etats de Bretagne ont
accordée au Sculpteur qui vient
de décorer, à leurs dépens, la

ville de Rennes de la ftatue du
Roi. Mais on ne fait qu'un pont
de l'importance de celui de Weſt-
minſter en ſa vie ; il auroit dû
procurer un état à celui qui l'a
fait. Cet Architecte eſt étranger.
Il faut remarquer qu'on éprouve
toute ſa vie en Angleterre le de-
ſagrément de l'être.

Les appartemens à Londres,
ceux même des grandes maiſons,
ne ſont point ſcrupuleuſement
diſtribués en antichambre pre-
miere ou ſeconde, ſalle de com-
pagnie ou ſalon, cabinet, &c.
Preſque toutes les maiſons ; ex-
cepté les plus conſidérables, ſont
compoſées ſur chaque plain-pied
de deux chambres, & d'un très-
petit cabinet. Celles qui ont un

plus grand nombre de pieces de plain-pied, fourniffent des falles d'étude, comme les Anglois les nomment ; elles font décorées de livres : des falles de toilettes d'homme & de femme, outre le fallon, qui eft toujours la plus confidérable piece du premier étage. Les maifons de Londres, en général, n'occupent qu'un très-petit emplacement ; mais ceux qui les habitent, jouiffent plus ou moins de tous leurs étages. On pourroit dire que leurs appar-temens font diftribués verticale-ment, comme ils le font hori-zontalement ailleurs.

Les offices font au-deffous du niveau de la rue, la falle à man-ger eft toujours au rez de chauf-

fée ; ce n'eſt pas la moins com-
mode de la maiſon, ni la moins
propre qu'on choiſit en Angleter-
re pour cette opération intéreſ-
ſante. Là eſt auſſi le veſtibule,
il mène à l'eſcalier, il ſert d'an-
tichambre, & fait le ſéjour or-
dinaire des laquais & du portier ;
c'eſt là où, en ſortant de manger
avec le maître, on ne manque
jamais de trouver la troupe for-
midable des domeſtiques rangés
en haie, & placés ſuivant leur
grade, prêts à recevoir, on pour-
roit dire exiger, la contribution
de chaque convive. Uſage meſ-
quin, également chéri du domeſ-
tique & déteſté du maître, éga-
lement infâme & inacceſſible à
la moindre réforme ; uſage au

moins très-incommode, quand
ce ne feroit que par l'attention
qu'il exige. Cet ufage toutefois
ne prouve rien au defavantage
des Anglois, il témoigne feule-
ment qu'ils mangeoient autrefois
très-rarement enfemble chez eux,
comme ils le font encore aujour-
d'hui, & qu'un efprit d'indé-
pendance leur fuggéroit de pren-
dre à la porte la précaution de di-
minuer l'obligation qu'ils s'imagi-
noient avoir contractée dans la
falle à manger.

Toutes les pieces, l'efcalier,
les cuifines même font boifées.
Si les Anglois n'ont pas commu-
nément l'art d'enrichir leurs boi-
feries & leurs meubles de beau-
coup de fculpture, fouvent dépla-

cée, & toujours déteſtable quand
elle eſt trop imparfaite, ils ont
au moins celui de remplir la
premiere, intention de ces ſortes
d'ouvrages, qui eſt d'être joints
avec beaucoup de juſteſſe & de
propreté. Il n'y a rien de ſi deſa-
gréable qu'un ouvrage où la partie
eſſentielle eſt négligée, pendant
que l'acceſſoire y eſt traitée avec
art. Les yeux un peu délicats
n'ont pas ce deſagrément en An-
gleterre. On y voit rarement un
meuble contourné mal à propos
par prétention à l'élégance, pen-
dant que s'il eût été droit, il
auroit été plus approprié à ſa deſ-
tination. Tout ce qui regarde le
meuble eſt extrêmement achevé;
il faut avouer auſſi qu'un meu-

ble très-uni ne feroit pas fuppor-
table s'il n'étoit fait avec toute
la propreté dont il eft fufcepti-
ble : cette perfection peut répa-
rer feule le défaut d'ornement.
Les Anglois ont une adreffe &
une activité très - remarquable
dans tout ce qu'on appelle main-
d'œuvre. Ils fe piquent fur-tout
de perfection dans les opérations
où la raifon, la regle ou le com-
pas, pourroit leur faire quelque
reproche. Il faut toutefois con-
venir que, malgré fon extrême
propreté, le meuble anglois a
toujours l'air trifte aux yeux de
ceux qui n'y font pas accoutu-
més.

. M. Gravelot, pendant le fé-
jour qu'il a fait à Londres, a

beaucoup contribué à inspirer le
goût des formes à plusieurs ou-
vriers anglois en tout genre. Son
génie facile & fécond étoit, pour
les plus habiles d'entr'eux, une
ressource qu'ils ne négligeoient
pas. Ils ont appris de lui à con-
noître l'importance du dessein,
& en attendant qu'ils le posse-
dent, ils se servent souvent de-
puis de quelqu'autre Artiste ca-
pable de les diriger.

De la Déclamation.

La langue Angloise est très-
énergique ; un homme d'esprit
y trouve des ressources infinies
pour l'agrément, la briéveté, la
clarté, la force & la variété des
expressions ; mais son abondance la

rend infupportable dans la bou-
che d'un pédant, & il s'en faut
peu que cette langue, fi facile &
fi agréable, ne foit celle du pé-
dantifme. Elle eft très-propre au
ftyle déclamatoire, par l'extrême
variété de fes conftructions, l'a-
bondance de fes mots, & les fi-
gures hardies qui lui font per-
mifes : les Anglois ne déclament
ni dans la chaire, ni au barreau.
Ils déclament dans le fénat & au
théatre.

Le Prédicateur monte en chai-
re, il s'y place avec décence &
dignité, &, fans trop d'affecta-
tion, il prend fon texte, & tire
un cahier qui contient de quoi
lire lentement environ vingt-
cinq minutes : il lit de fuite, fans

action, tout ce qu'il a à dire à
son auditoire. Son petit difcours
eft prefque toujours moral, rare-
ment dogmatique. Ses motifs.
font plus fouvent tirés de la na-
ture des chofes, que de la crain-
te des peines ou de l'efpoir des
récompenfes.

L'Avocat au barreau, dans les
occafions ordinaires, parle tout
uniment, & même avec beau-
coup trop de négligence & d'in-
correction, fe répétant, & rame-
nant la particule & à chaque phra-
fe. C'eft un ftyle dont il fait ufa-
ge pendant qu'il eft encore de
fang-froid ; c'eft une efpece d'af-
fectation niaife qui eft reçue,
mais qu'il quitte bientôt fi la
caufe l'exige, pour prendre un

ton plus rapide ; plus intéreffant, noble, fans figure, & fans art apparent, & d'autant plus féduifant, qu'il annonce moins l'intention de féduire.

Dans le Sénat, les Membres de cet augufte Corps développent plus ou moins, fuivant le fujet de leurs débats, une éloquence & des talens qui peuvent bien exifter dans d'autres pays, mais qui ne font auffi généralement néceffaires qu'en Angleterre. Il n'eft pas furprenant qu'un Anglois qui fe trouve quelques difpofitions à parler en public, ne foit tenté de les cultiver, fi fon état lui permet d'efpérer qu'il en pourra quelque jour faire ufage en Parlement. Il eft bien fla-

teur de se faire écouter d'un au-
ditoire composé de ce qu'il y a
de plus considérable dans sa na-
tion. Il est bien glorieux d'obtenir
les applaudissemens de son parti,
& d'arracher quelquefois des suf-
frages au parti opposé. Je dis
quelquefois, car il arrive rare-
ment que les discours les plus
éloquens ayent d'autre effet que
celui de faire admirer les talens
de l'Orateur qui les prononce;
chaque Sénateur avoit déja pris
son parti avant que d'assister à ces
discours. On sçait néanmoins que
l'amour de la patrie anime seul
leur éloquence, ils ne perdent ja-
mais de vûe ce noble principe,
ils ne s'en écartent jamais dans
leurs discours, ni dans leurs ac-

tions. Le peuple Anglois, le mon-
de entier, connoît leur desinté-
ressement & leur zele; il est vrai
que cet auguste Sénat est en ap-
parence composé de deux partis,
qui se reprochent mutuellement
de défendre mal la liberté. Mais
ce sont dans le fond tous citoyens
qui cherchent également le bien
de leur patrie, & qui ne diffe-
rent que sur les moyens de le
procurer. Le même motif les ani-
me, l'homme dispute, le ci-
toyen est d'accord.

De la Déclamation du théatre.

Le goût se forme sur l'habitu-
de. Nous ne goutons peut-être
certaines choses dans tous les
âges que parce qu'elles ont fait

les plaifirs de notre jeuneffe , nos
premiers plaifirs.

Un étranger ne fçauroit donc
juger de l'effet que produit fur
un Anglois la déclamation de fon
théatre. Il y auroit beaucoup d'ab-
furdité à lui difputer le plaifir dont
il y jouit.

Mais s'il ne s'agit que de dé-
crire cette déclamation , un étran-
ger eft feul en état de s'en ac-
quitter avec impartialité.

Les grands Acteurs n'ont que
peu de part à ce que je vais dire.
Plus un homme a d'habileté
dans fon talent , plus il y met
de naturel, & les principes na-
turels étant plus uniformes que
les goûts nationaux, il arrivera
toujours que les habiles gens des

différentes nations auront opéré avec plus de reſſemblance dans les mêmes choſes ; le célébre M. Garic ne prend de leçons que de la nature. Après cette explication, qu'on me permette de dire que la déclamation du théatre Anglois eſt ampoulée, pleine d'affectation, & perpétuellement pompeuſe. Entr'autres ſingularités, elle admet fréquemment une eſpece d'exclamation douloureuſe, un certain port de voix ſoutenu, ſi lugubre & ſi affligeant, qu'on ne peut s'empêcher d'en avoir l'eſprit noirci.

L'action du comédien, toujours uniforme, & ſans variété, eſt encore moins appropriée à ſon diſcours que ſa voix.

Il

Il me paroît qu'ils réuffiffent infiniment mieux dans le comique, ils ont dans ce genre des rolles d'une vérité à faire illufion. Les premiers rolles comiques font toujours plus mal joués à mefure qu'ils exigent plus de dignité.

Au refte les fpeƐacles de Londres font extrêmement brillans. Les théatres, car il y en a deux de comédie angloife dans le même quartier, font vaftes, bien décorés & mieux illuminés encore; les Muficiens y font en grand nombre & très-bien choifis.

Le détail de la police des fpectacles eft abandonné au parterre qui s'en acquitte admirablement bien. Ses opérations dans cet office, quoique fouvent un peu

H

vives , ne font pas les fcenes les
moins amufantes que. l'on voie
au théatre. Ce cenfeur fevere de
toutes les parties de cet amufe-
ment , ne fouffre fur-tout point
d'entr'actes d'une longueur indé-
cente , ni fans beaucoup de bon-
ne mufique. Le parterre anglois
ne fçait ce que c'eft que de payer
& d'attendre , & quoique le fpec-
tacle dure quelquefois plus de
quatre heures, la fcene eft.pref-
que continuellement occupée. On
n'y connoît point la léfine d'une
mauvaife illumination , fous le
prétexte de faire valoir un petit
théatre affez mal décoré, Les
perfonnes qui y vont pour voir
& être vûes , en trouvent une
belle occafion. Il n'y a aucune

place fur le théatre pour le fpecta-
teur. Les acteurs ont eu l'indif-
crétion de le deftiner tout entier
à leur jeu.

De la Mufique.

La Mufique Italienne eft celle
qu'on aime en Angleterre. Elle
y eft en quelque façon naturali-
fée depuis long-tems, & les com-
pofiteurs Anglois l'ayant infen-
fiblement accommodée à leur ac-
cent & à leur goût, en ont fait
une efpece de mufique un peu
différente de celle d'Italie, mais
qui eft regardée comme la mu-
fique de leur pays. Les Anglois
n'avoient point auparavant de
mufique nationale; ce qu'il refte
de leurs plus anciens vaudevilles,

eſt un chant lugubre. Cette eſ-
pece de poëme étoit conſacrée,
chez toutes les nations, dans les
tems de barbarie, à l'hiſtoire des
événemens tragiques ; on ne chan-
toit que pour s'affliger.

Les compoſiteurs Anglois tra-
vaillent avec beaucoup de goût.
& de ſuccès pour les théatres,
ſans être regardés en général
comme de très-ſçavans compoſi-
teurs. Ce n'eſt pas qu'il n'ayent
eu & qu'ils n'ayent encore par-
mi eux quelques Auteurs de ré-
putation dans ce genre.

Quand les Anglois veulent un
opéra, ils en vont chercher la
plûpart des inſtrumens & tou-
tes les voix en Italie, & quel-
quefois les compoſitions, quand

Hendell, ce Muſicien célébre, ne leur en fournit pas. Ce grand Artiſte eſt Allemand, il a joint, avec un goût infini, ce que la muſique Italienne diĉte de plus parfait, à l'harmonie ſoutenue & ſéduiſante, qui eſt naturelle à ſa nation.

Les Anglois ont l'oreille fort juſte ; on eſt ſurpris, en arrivant de Paris à Londres, d'entendre dans les rues ces gens même, dont le métier eſt de vendre des vaudevilles, mettre quelque mélodie dans leur chant. Les Anglois aiment préférablement les compoſitions tendres, pathétiques ou languiſſantes ; ils aiment moins celles qui ſont plus legeres, & qui expriment plus de

H *iij*

gaieté. Les Angloifes ont la **voix**
douce & flexible, chantent très-
agréablement & fort jufte.

. Le chant anglois n'admet ni
les efforts éclatans de gofier, ni
les cris perçans, ni la fauffe in-
tonation, ni les cadences du-
res, encore moins les grands ports
de voix.

On trouve à Londres, pen-
dant l'hiver, plufieurs concerts
très-complets, entretenus ordi-
nairement par foufcription. Il
s'en trouve de même plufieurs
autres en été aux environs de
cette grande ville, & fur un pied
très-fingulier, dont il feroit dif-
ficile de donner une jufte idée.

Imaginez d'abord, au milieu
d'un affez grand jardin, une falle

iſolée, formant un polygone de quarante-huit côtés en dedans & en dehors. Son diametre, ſi on peut l'appeller ainſi, eſt d'environ vingt-ſept toiſes extérieurement, & celui de l'intérieur, d'un peu plus de vingt. Cette belle ſalle eſt de bois peint & de plâtre, d'un ouvrage exquis dans ſon genre; ſa hauteur en dedans eſt à peu près de huit toiſes. Son intérieur eſt décoré de trois Ordres, le Ruſtique, le Toſcan & le Dorique, pour éviter la dépenſe des ſculptures: dans l'intervalle des colonnes qui font le tour de cette ſalle, ſont placées deux eſpeces de loges ouvertes l'une ſur l'autre; celle d'en-bas eſt preſque de niveau au plancher;

on arrive à celle d'en haut par
un corridor; dans chacune de
ces loges eft placée, à demeure,
une table de huit ou dix couverts;
il y a fur toutes ces tables une
nappe très-fine & très-blanche.
Des domeftiques proprement vê-
tus & fort actifs, ont chacun
dans leur département le fervice
de quatre ou cinq de ces loges
de plain-pied, lefquelles portent
le même numéro; le domeftique
qui les fert, le porte auffi en gros
caractere à fa boutonniere. Quand
on fe place dans une de ces lo-
ges, on en regarde le numéro,
& on le prononce un peu haut;
le domeftique, à qui elle eft af-
fignée, répond; c'eft fon nom
pour ce jour-là. Ce qu'on de-

mande eſt alors ſervi avec une
promptitude qu'on ne voit qu'en
Angleterre. Mais tout cela n'eſt
qu'acceſſoire , le concert eſt l'eſ-
ſentiel.

Dès que la belle ſaiſon com-
mence, ce qui arrive ordinaire-
ment au mois de Mars ; on affi-
che pour le matin le déjeuner &
le concert dans cette ſalle. Tout
le monde y court ; les perſon-
nes oiſives y vont , celles qui ont
des affaires les quittent pour y aller.
Tous les états s'y raſſemblent en
deshabillé. On donne en entrant
quarante - huit ſols, & moyen-
nant cette ſomme une fois payée,
on eſt ſervi en thé , en caffé &
en chocolat , auſſi abondamment,
qu'on l'exige. On peut quitter ſa

H v

table , fe promener , s'approcher
de l'orcheftre , & revenir à fa
place, on y trouve tout dans le
même état où l'on l'avoit laiffé.
Le mêlange de fexe, d'états, d'â-
ges, de rang, & de profeffion ,
ne produit aucun defordre. Cet
amufement continue jufqu'à deux
heures après midi, chacun alors
regagne fa vôiture, ou reprend
à pied le chemin de Londres,
qui n'eft que d'un mille tout au
plus.

On dit que malgré le goût que
les Anglois ont pour la Mufique,
elle n'eft toutefois dans cette oc-
cafion qu'un prétexte , & que de
tous les fens, l'ouie eft celui
qu'on cherche le moins à fatis-
faire.

Un fecond concert eft affiché
pour l'après-midi dans la même
falle. Il y en a encore plufieurs
autres aux environs de Londres.

Celui de Vaux Hall fe donne
dans un jardin fingulierement dé-
coré. Le directeur des amufemens
de ce jardin, y gagne, & y dépenfe
fucceffivement tous les ans des
fommes confidérables. Il étoit né
pour de pareilles entreprifes. Il a
l'efprit élégant & hardi, & ne
craint aucune dépenfe, quand
il s'agit d'amufer le public, qui,
de fon côté, le rembourfe lar-
gement. Il donne chaque année
une nouvelle décoration, quel-
que fcene nouvelle & fingulie-
re. La Sculpture, la Peinture,
la Mufique, s'exercent tous les

ans à rendre ce lieu plus agréa-
ble, par la variété de leurs dif-
férentes produ&ions : c'eſt ainſi
que les occaſions de ſe diſſiper
ſont infinies en Angleterre, &
ſur-tout à Londres, & c'eſt ain-
ſi que la Muſique en fournit les
plus conſidérables. Les Anglois
ſe diſſipent ſans s'amuſer, ou s'a-
muſent ſans ſe réjouir, excepté
dans les parties de table, lorſ-
que le moment n'eſt pas encore
arrivé, où les fumées du tabac
& du vin ramenent le ſommeil.

De la décoration des Boutiques, & des ventes des Tableaux.

Les Anglois mettent de la mé-
thode par-tout, excepté dans

leurs écrits. S'ils s'affemblent
pour le plaifir ou pour la moin-
dre affaire, leur premier foin eft de
choifir un chef, un préfident, qui,
placé dans un fiége un peu exhauf-
fé, fera regner l'ordre dans l'affem-
blée, & comptera les voix dans
fes délibérations. Ils boivent en-
femble avec méthode, ils nom-
ment un directeur des fantés,
qu'ils fe porteront. Ces formes,
pour le dire en paffant, ces re-
gles de gouvernement dans les oc-
cafions particulieres, fembleroient
fuppofer beaucoup de police dans
le général; mais au contraire, il
ne s'en trouve prefque point en
Angleterre : ce n'eft pas néan-
moins faute de loix, le nombre
en eft augmenté à chaque féan-

ce de Parlement, elle se sont
multipliées à l'infini ; mais c'est
que les Anglois n'osent confier à
personne le soin de les faire exé-
cuter.

Leurs tribunaux sont ouverts
pour punir les abus ou le crime,
mais non pour les prévenir : es-
claves de leur amour pour la li-
berté, ils vivent dans une crainte
perpétuelle d'en perdre la moin-
dre prérogative, & ils croyent
la voir, & lui sacrifient encore
lors même qu'elle n'est plus
qu'une dangereuse licence : ils
abandonnent, pour son fantôme,
tous les avantages qui résulte-
roient d'une bonne police. Leurs
rues, leurs grands chemins les
plus fréquentés & les plus ou-

verts, font remplis de voleurs;
mais qu'importe, puifqu'ils pen-
fent que les moyens de fuppri-
mer ce defordre pourroit expo-
fer leur liberté; c'eft ainfi que
les plus excellentes chofes de la
vie font fujettes aux plus grands
inconvéniens : ce que nous ve-
nons de rapporter, eft un des
exemples le plus remarquable de
cette affligeante vérité.

Les Anglois épuifent la mé-
thode dans tout ce qui tient au
commerce; quand il s'agit, par
exemple, d'attirer les chalands,
de les engager, de les flater,
de les féduire, ou de les éblouir,
l'amour du gain leur fuggere
abondamment, dans cette occa-
fion, tous les expédiens qui peu-

vent produire ces différens effets ;
ils les mettent en usage avec une
adresse amusante , & un air de-
sintéressé , mais qu'un peu trop
de bassesse & d'empressement con-
tredit. Celui qui vend rampe
toujours, celui qui achete prend
toujours le ton impérieux ; mais
ils ont leur tour , tel vend au-
jourd'hui , qui achetera demain.

Les boutiques de Londres, en
tout genre , font un étalage bril-
lant & très-agréable , qui contri-
bue infiniment à la décoration
de cette grande ville. Tout est
frotté , tout est entourré de grands
vitrages, dont les chassis , ainsi
que toutes les autres boiseries de
la boutique , sont toujours nou-
vellement peints , ce qui produit

un air étoffé & d'élégance qu'on
ne voit pas ailleurs. De grandes
enſeignes bien peintes & riche-
ment dorées, ſont ſuſpendues à
des ouvrages de ſerrurerie diſpen-
dieux, ſi grands & ſi lourds qu'ils
ſemblent menacer d'entraîner
quelque jour par leur poids, le
foible mur de brique où ils ſont
attachés.

Ce n'étoit pas aſſez de toute
cette décoration de marchandi-
ſes, de vitrages, de peintures,
d'enſeignes ſplendides. L'uſage
s'eſt introduit depuis quelques
années de revêtir la façade des
boutiques, particulierement de
celles des marchands d'étoffes de
ſoie, de quelqu'Ordre d'architec-
ture. Les colonnes, les pilaſtres,

la frife, la corniche, tout y
garde fa proportion, & reffem-
ble prefque autant à la porte d'un
petit temple, qu'à celle d'un ma-
gafin. On donne à ces boutiques
autant de profondeur qu'on le
peut : le fond en eft ordinaire-
ment éclairé par en haut; cette
forte de lumiere, jointe aux glaces,
aux bras, & à d'autres meubles,
produit quelquefois un effet théa-
tral, un coup-d'œil agréable pour
les paffans. C'eft dans ce fond
où le marchand Anglois brûle
l'encens déplacé & fatiguant,
dont il étourdit fes chalans; c'eft
là où, trop officieux & trop em-
preffé, il rebute fouvent plus
qu'il ne perfuade.

Il fe fait à Londres très-fré-

quemment, d'une façon singu-
liere, des ventes de tableaux &
de curiofités, qui font une efpece
de marché pour les produ&ions
des Arts. On voit encore, dans
cette occafion, un exemple de
la méthode que les Anglois in-
troduifent dans toutes fortes d'af-
faires, & fur-tout du foin extrê-
me qu'ils apportent à mettre l'a-
cheteur à fon aife.

On a bâti à Londres, depuis
vingt ou trente ans, plufieurs fal-
les deftinées à vendre des ta-
bleaux.

Ces falles font hautes, fpa-
cieufes & ifolées, afin que tous
leurs côtés puiffent être égale-
ment éclairés par un vitrage qui
en fait le tour fans interruption,

mais qui ne defcend pas affez bas
pour empêcher que leurs parois ,
à une certaine hauteur, ne foient
dans l'occafion tout couverts de
tableaux.

Un particulier, brocanteur ou
autre , qui en a raffemblé une
quantité fuffifante pour en faire
une vente publique, s'arrange avec
le propriétaire d'une de ces fal-
les ; celui-ci eft à la fois prifeur
& crieur. Il reçoit les tableaux,
il les fait placer dans fa falle,
fuivant leur excellence & leur
prix, chacun avec fon numéro ;
il en fait imprimer un catalogue,
où chaque tableau fe trouve dans
l'ordre de ce numéro avec le nom
vrai ou fuppofé, de quelque grand
maître ; le fujet y eft auffi indi-

qué : ils font diftribués gratis.
Quoique les conditions de ces
ventes foient connues de tout le
monde , elles font néanmoins
toujours répétées au commence-
ment de ces catalogues , afin que
devenant par là de convention
réciproque & entendue , elles
conftatent , fans litige , les droits
du vendeur , & de celui qui
achete : une de ces conditions
fixe la fomme de l'enchere ; au-
deffous de cette fomme, elle n'eft
pas admife. Si l'article en vente
eft crié entre trois & fix livres,
on n'eft pas reçu à enchérir moins
de trois fols : au-deffous de douze
francs, l'enchere doit être de fix
fols : cette regle eft obfervée
dans la même proportion du fol

pour livre , jufqu'à ce que l'article foit porté à cent louis, où elle finit, quelle que puiffe être la fomme où il feroit porté au-delà.

Ces conditions raifonnables font faites pour ne pas prolonger inutilement le tems de la vente, & pour éviter la puérilité ridicule & peu commerçante qui fe pratique ailleurs , d'enchérir d'un fol un article qu'on crie à douze mille francs.

Quand une vente eft affichée, la falle où elle doit fe faire, & où font avantageufement étalés les tableaux, eft ouverte pendant deux ou trois jours confécutifs , tout le monde peut y entrer, excepté la vile populace. Un offi-

cier de police, revêtu des mar-
ques de sa charge, en garde la
porte. Le public à Londres se
fait un amusement de cet étalage,
à peu près comme à Paris de celui
du sallon, lorsque les ouvrages des
Artistes de l'Académie y sont ex-
posés. Quand le jour & l'heure de
vendre, qui est midi, sont arri-
vés, la salle se trouve remplie
de personnes de différens sexes
& de différens états. On prend
place sur des bancs disposés pour
faire face à une petite tribune iso-
lée, élevée d'environ quatre pieds,
qui est placée à une des extrêmi-
tés de la salle. Le crieur y monte
avec gravité, il salue l'assemblée,
& se prépare un peu, en orateur,
à faire son office avec toutes les

graces & toute l'éloquence dont
il eft capable. Il prend fon ca-
talogue, il fait préfenter le pre-
mier article, il l'annonce & le
crie ; il tient dans une main un
petit marteau d'ivoire, dont il
frappera un coup fur fa tribu-
ne, quand il voudra déclarer à
l'affemblée que l'article en vente
eft adjugé.

Rien n'eft fi amufant que ces
fortes de ventes ; le nombre des
affiftans, les différentes paffions
dont on les voit occupés, les ta-
bleaux, le crieur même, & la
tribune, tout contribue à la va-
riété du fpectacle. Là on voit le
brocanteur infidele faire acheter
en fecret ce qu'il décrie ouver-
tement, ou bien, pour tendre un

<div align="right">piege</div>

piege dangereux , feindre d'ache-
ter avec avidité un tableau qui
lui appartient. Là les uns font
tentés d'acheter, & d'autres fe re-
pentent de l'avoir fait. Là, tel
paye un article cinquante louis
par pique & par gloire , dont
il n'auroit pas donné vingt-cinq,
s'il n'avoit craint la honte de
céder en préfence d'une affem-
blée nombreufe qui avoit les
yeux fur lui. Là on voit pâlir une
femme de condition qui eft fur
le point de fe voir enlever une
méchante pagode dont elle n'a
pas befoin , & dont elle ne vou-
droit pas dans une autre occafion.

Le nombre d'articles marqués
fur le catalogue pour la vente de
chaque féance , eft environ de

I

soixante-dix; l'ordre & la régu-
larité qui regnent dans ces ven-
tes, fait qu'on peut juger, étant
abfent, à une demi-heure près,
du tems où fera mis à l'enchere
tel ou tel article; ce qui produit
une agréable facilité pour les per-
fonnes dont le tems eft précieux.
Ces fortes de ventes ont rendu
le goût des tableaux très-général
à Londres; elles l'excitent & le
forment; on y apprend, un peu
à connoître les différentes écoles
& les différens maîtres : au refte
c'eft une efpece de jeu, où les
joueurs habiles dans ce genre
mettent fubtilement en ufage
tous les moyens imaginables de
faire des dupes, & ils réuffiffent.

De la préparation des Alimens.

Il est un Art, le seul qui ait le droit de prétendre à réunir l'agrément à l'utilité la plus indispensable : mais cet Art, né dans la servitude où il se trouve encore malgré son extrême importance, est un Art ignoble. Et on sera peut-être révolté de lui voir tenir ici une place parmi les Arts : c'est l'art de préparer les alimens.

Les Anglois, moins par raison sans doute que par goût, admettent préférablement les preparations simples ou peu compliquées dans ce genre. Le faste de leurs tables ne consiste pas souvent

encore à les couvrir d'un grand
nombre de ces mêlanges fçavans,
de ces chef-d'œuvres dangereux,
dont le goût équivoque eſt bien
éloigné d'annoncer la falubrité.
Le degré de la cuiſſon des vian-
des, fuivant le goût de celui à
qui on doit les fervir, eſt la prin-
cipale attention qu'on exige de
ceux qui font employés à les
préparer : cet office eſt d'autant
plus foigneufement rempli, qu'il
ne demande pas des talens au-
deſſus de ceux dont ces pau-
vres créatures font ordinairement
pourvûes. Les gens riches, de
quelqu'état qu'ils foient, com-
mencent à s'éloigner un peu de
l'ancienne fimplicité fur cet ar-
ticle ; les traductions de tous les

'Auteurs François qui ont traité des préparations des alimens, se vendent bien. On obferve déja, avec la plus ridicule affectation, l'ordre des fervices, on fert même fouvent cette décoction tant vantée ailleurs, qui fait par-tout le premier mets, & de laquelle les Anglois rioient depuis fi long-tems ; on en fert même auffi *la tête morte*. Il eft vrai que ce n'eft point encore l'ufage en Angleterre d'en féparer entierement par une cuiffon opiniâtre, tout ce qu'elle pouvoit contenir de fubftance alimentaire ; on peut obferver que prefque tous les termes de l'Art culinaire font françois.

Les Anglois buvoient davantage & plus long-tems que leurs

voisins, ils mangeoient assez, il ne leur manque peut-être que de manger délicatement, pour perdre cet air de force & de santé si commun parmi eux.

On dit qu'en se livrant ainsi à tout ce qui peut exciter l'appétit, les hommes s'exposent à un grand nombre de maladies qu'ils n'auroient pas essuyées sans cet excès. Que fait donc la raison pendant ce tems-là ? Seroit-il vrai que nous ne fussions jamais dirigés que que par nos sens ?

De la Médecine.

Cet Art célébre est pratiqué en Angleterre avec tout le faste & toute la dignité que son importance exige. Le Médecin y

eſt toujours indiſpenſablement dé-
coré d'une perruque nouée, am-
ple & ſoigneuſement arrangée ;
d'un habit de couleur, toujours
propre, étoffé & modeſte; il
porte l'épée, & elle lui ſied d'au-
tant mieux qu'il a ordinairement
les mœurs, les façons & l'agré-
ment d'un homme du monde.
Son eſprit cultivé, ſon érudition,
ſa décence, font les délices de
ſes amis dans la ſanté ; ſa com-
plaiſance, ſon humanité, font la
conſolation de ſes malades. Tel
eſt en général le Médecin an-
glois ; tout, juſqu'à ſon ſalaire,
lui attire la conſidération. On le
paye à chaque viſite. Le demi-
louis eſt ordinairement pour le
petit nombre de ceux qui ſont

encore à pied. Une voiture com-
plette, qu'un peu de charlatane-
rie permife exige long - tems
avant la néceffité, donne une
plus grande réputation ; la vifite
alors eft payée un louis. Enfin
beaucoup de vogue & de célé-
brité produifent davantage, fui-
vant le rang ou la fortune du
malade. Il eft un ufage établi
chez les Médecins Anglois, qui
peut paffer pour un témoignage
de la profondeur de leur fcience
& du peu qu'il leur refte à ap-
prendre , c'eft qu'ils cultivent
prefque tous quelque goût par-
ticulier , quelqu'étude qui n'a
aucune relation à la Médecine.
L'un s'occupe de tableaux, d'an-
tiques ou d'eftampes ; l'autre de

curiofités naturelles en général,
ou de quelques-unes de fes bran-
ches particulieres : les uns met-
rent en bouteilles tous les petits
monftres que la nature produit,
ou que l'art invente ; d'autres fui-
vent des objets plus aimables, &
font galans. La Poëfie, la Mu-
fique, les compofitions drama-
tiques, poffedent chacune l'efprit
de quelque Médecin.

Cette indolence apparente,
avec laquelle les Médecins An-
glois font leur profeffion, eft
quelquefois très - avantageufe au
malade. On prétend que la na-
ture prend fouvent l'occafion de
leur peu de foin pour appli-
quer tous les fiens à en opérer la
cure.

Les hommes fenfés qui étu-
dient la Médecine doivent, je
penfe, s'appercevoir de bonne
heure qu'elle n'eft qu'une fpécu-
lation, à la prendre dans toute
fon étendue, & qu'elle exigeroit,
pour ne la pas faire avec un aveu-
glement téméraire, un grand
nombre de connoiffances, toutes
au-deffus des facultés humaines.

Le hazard a fourni quelques
médicamens prefque fpécifiques,
qui guériffent affez eonftam-
ment certaines maladies. Ils ont
donné beaucoup de réputation
aux Médecins ; le vulgaire a cru
qu'ils avoient été découverts par
induction, & que c'étoit en con-
féquence d'une théorie fûre que
les Médecins faifoient dormir

leurs malades, qu'ils les guérif-
foient de la fievre intermitten-
te, & qu'ils les affranchiffoient,
avec le mercure, de certaines
maladies inacceffibles à tout au-
tre médicament connu; le vul-
gaire a cru que l'art du plus ha-
bile Médecin confiftoit à trouver
mieux qu'un autre un remede
à chaque maladie, fans faire at-
tention que fi l'art de rétablir la
fanté exiftoit, il feroit en effet
l'art de la perpétuer, ce qui prou-
veroit trop. Cet Art eft-il fait
pour l'homme, pour un être dont
les organes n'apperçoivent pref-
que rien?

Ce que les Médecins prati-
quent, fur-tout ceux du conti-
nent, eft bien plus à la portée des

facultés humaines; ils ne s'em-
barraffent point de l'expérience,
comme faifoit autrefois la fecte
des empiriques. Ces ennemis de
tout raifonnement en médecine ne
pratiquoient que ce qu'ils avoient
vû pratiquer avec fuccès; mais
aujourd'hui on raifonne, & mê-
me fuivant les regles de la plus
exacte logique.

L'humeur, dit-on, par exem-
ple, caufe toutes les maladies,
quand elle fe loge dans les fluides,
c'eft elle qui en conftitue le vi-
ce : or il eft certain que le vice
d'un fluide quelconque diminuera
toujours proportionnellement à
la diminution de la maffe de ce
fluide. Evacuez donc, & dites
l'humeur étoit dans les fluides.

Ils font évacués, donc l'humeur
eft évacuée , donc la maladie
n'exifte plus, ni le malade peut-
être. Mais quand cela feroit, il
faut confidérer que la Médecine
n'eft , après tout , qu'une fcien-
ce humaine qui ne fçauroit avoir
à la fois plufieurs objets en vûe,
c'eft beaucoup , dans cette occa-
fion, qu'elle ait expulfé la caufe
de la maladie; c'eft ce qu'il fal-
loit opérer. Si elle avoit eu d'au-
tres vûes principales , elle au-
roit fait un raifonnement diffé-
rent , une manœuvre toute dif-
férente. On prétend toutefois que
les plus habiles Médecins éva-
cuent, dans prefque toutes les
maladies fans diftinction, ce qui,
en rendant ce fyftême applica-

ble à tous les cas, en établit d'autant mieux l'excellence.

Il faut dire, au defavantage des Médecins anglois, qu'ils n'ont nullement fenti la force de cette logique; &, ce qui les rend plus blâmables , c'eft qu'ils ne rejettent pas abfolument la doctrine des évacuations, fur-tout à un degré qui ne fçauroit beaucoup diminuer les forces du malade. Ils s'obftinent à ne point effayer de guérir auffi radicalement qu'on le fait ailleurs, par des évacuations totales; ils fuivent des pratiques différentes , mais qui, apparemment, produifent le même effet.

De la Chirurgie.

Cet Art a fait de très-grands progrès en Angleterre depuis quelques années. En 1725, les principaux Chirurgiens de Londres étoient François; ils font Anglois aujourd'hui; leur réputation, affez répandue, difpenfe de dire ici combien ils fe diftinguent. Ils fe fait beaucoup de leçons d'Anatomie à Londres.

Une augmentation de févérité dans les fupplices des homicides, fournit dans le cours de l'année quelques fujets de plus à l'école d'Anatomie. C'eft une loi nouvelle, que l'on trouvera peut-être affez finguliere pour me pardonner fi j'en parle ici.

Le meurtre & le larcin, au premier chef, étoient punis également du fupplice fimple de la potence; mais depuis deux ou trois ans, on a voulu mettre plus de rigueur dans les loix contre l'homicide.

Les gens du plus bas peuple, en Angleterre, ont en extrême horreur d'être diſſéqués après leur mort. La fentence des aſſaſſins porte aujourd'hui qu'ils le feront à l'école de Chirurgie. Croira-t-on que ce puiſſe être un moyen bien efficace de diminuer parmi eux le nombre des homicides?

Les Chirurgiens, en Angleterre, ne font pas les premiers appellés auprès des malades pour en ébaucher la cure : les Apothi-

caires feuls fe font emparés de
ce foin : on fait venir l'apothi-
caire, il faigne lui-même, il pur-
ge, il adminiftre les vomitifs, il
applique les emplâtres veficatoi-
res, il commande les premieres
attaques. S'il peut venir à bout
de chaffer l'ennemi, la gloire lui
en fera attribuée ; mais fi cela
n'arrive pas, il craint de paroître
la caufe de la continuation du
mal, ou de la mort qui pourroit
s'enfuivre. Il exige qu'on appelle
un Médecin, qui vient, & fe
charge bonnement d'une mau-
vaife befogne & de fon fuccès ;
celui-ci change le goût & l'odeur
des médicamens, afin qu'on ne
croie pas qu'il a été appellé inu-
tilement ; mais il fe garde bien

d'en diminuer le nombre, crainte de se faire une mauvaise réputation auprès de l'apothicaire, qui ne lui pardonneroit pas, ou auprès du malade qui se croiroit abandonné.

Tels sont, en général, les Arts cultivés en Angleterre avec quelque réputation, principalement par des Artistes anglois. Plusieurs autres talens auroient pû grossir ce catalogue. Ceux de peindre les fleurs, les fruits, le gibier, l'Architecture, & celui de graver en bois, existent en Angleterre : toutes les productions dont nous avons parlé, sans atteindre peut-être au plus haut degré de perfection, dans toutes leurs par-

ties, en contiennent toutefois af-
fez pour mériter beaucoup l'at-
tention des perfonnes dont le
goût fe porte fur leurs différens
genres.

APPROBATION.

J'ai lû, par ordre de Monfeigneur le Chancelier, un Manufcrit intitulé : *L'Etat des Arts en Angleterre.* La confiance qu'on doit au jugement de l'Artiste diftingué qui en eft l'Auteur, donne lieu de croire que cet ouvrage fera agréable au public.

<div align="right">C. N. COCHIN.</div>

Le Privilege fe trouvera à la fin du *Gentilhomme Maréchal.*

CPSIA information can be obtained
at www.ICGtesting.com
Printed in the USA
BVHW091737060622
638997BV00015BA/417

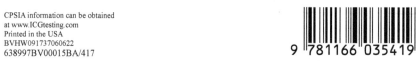

9 781166 035419